LES JEUX DE COLLÉGE.

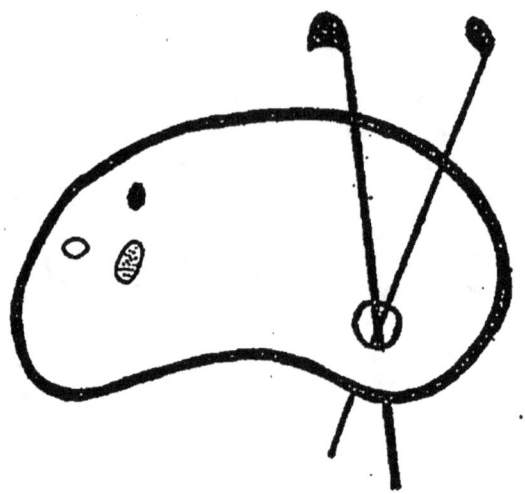

COUVERTURE SUPERIEURE ET INFERIEURE
EN COULEUR

IMPRIMERIE J. DELALAIN ET FILS
1, RUE DE LA SORBONNE.

LES JEUX
DE COLLÉGE

PAR LES RÉVÉRENDS PÈRES

C. DE NADAILLAC et J. ROUSSEAU

DE LA COMPAGNIE DE JÉSUS.

Prix : Broché, 1 fr. 50 c.

PARIS.

LIBRAIRIE DE J. DELALAIN ET FILS

RUE DES ÉCOLES, 56.

Les formalités voulues par la loi ont été remplies. Toute contrefaçon serait poursuivie. Les auteurs se réservent le droit de traduction.

INTRODUCTION.

Le jeu dans un collége exerce une influence incontestable sur la santé, l'esprit et le cœur des enfants. Bien jouer, c'est à la fois développer les forces physiques, préparer une étude sérieuse et combattre puissamment l'immoralité. Cette théorie, généralement admise par ceux qui se dévouent à l'éducation, présente toutefois dans la pratique une grande divergence. Si l'on abandonne les élèves à leur initiative personnelle, ils se livreront parfois à quelques grands jeux connus; mais, jouant par caprice, ils joueront sans constance, et bientôt à l'entrain passager des premiers jours succéderont les jeux de mains, les bandes, les coteries, l'inaction, en un mot, le désordre. Si au contraire, fort de l'autorité que Dieu lui a confiée, le Surveillant prend d'une main aussi ferme qu'habile la direction des jeux, les lance, les maintient, les varie, les encourage, tous les jeux viendront en leur temps, et les élèves, heureux au fond de la douce violence qui leur est faite, joueront avec ordre, entrain et persévérance.

Rendre au Surveillant la direction des jeux plus facile, plus constante, plus uniforme, et par là contribuer pour notre petite part à la grande œuvre de l'éducation chrétienne, tel est notre unique but en publiant ce modeste recueil.

Comme il nous semble d'ailleurs que l'ordre et le succès des jeux dépendent peut-être moins de l'élève que du Surveillant, nous nous adressons tour à tour à l'un et à l'autre: au premier nous indiquons la *Règle du jeu*; nous soumettons au

second quelques *Remarques*. Voilà pourquoi nous consacrons à chaque jeu une page spéciale. Le *recto* de la feuille, présentant la *Règle du jeu*, peut être affiché en public, et devenir un moyen facile de terminer promptement les contestations des joueurs. Le *verso*, destiné au Surveillant, lui offre certaines indications qui pourront être, nous l'espérons, de quelque utilité.

Pour rédiger ces Règles et ces Remarques, nous avons consulté tous les livres de jeux connus à Paris; de plus, nous avons demandé conseil à beaucoup de Surveillants; enfin nous avons mis à contribution notre propre expérience. Depuis longtemps, ayant dû nous-mêmes faire jouer les enfants, nous prenions, au moment même, des notes sur chaque jeu; nous indiquions les industries qui l'avaient fait réussir, les inconvénients qu'il avait entraînés, les désordres qu'il fallait prévenir; souvent même nous faisions jouer de deux manières différentes pour fixer plus sûrement notre appréciation.

Nous descendons dans nos remarques à certains détails qui pourraient sembler minutieux, si l'on ne savait que le succès d'un jeu dépend souvent des plus petites industries.

Toutefois, nous n'avons nullement la prétention d'avoir atteint la perfection; aussi, cher Lecteur, si vous connaissiez un jeu nouveau, une heureuse variante, un moyen d'éviter quelque sérieux inconvénient, etc., nous recevrions avec une véritable reconnaissance vos communications et vos remarques.

Voici l'ordre suivi dans ce recueil :

1° Les *Jeux généraux*, réservés aux grandes récréations : ces jeux offrent l'immense avantage, en mélangeant tous les élèves d'une même division, de former les caractères, d'empêcher les longues conversations, et surtout de détruire cet *esprit de bandes* si funeste à tous les points de vue ;

2° Pour les petites récréations, des *Jeux libres* et moins importants;

3° Des *Jeux de hangar* pour les jours de pluie.

4° Après un *Tableau synoptique* des jeux pour toutes les saisons d'une année de collége, un *Coup d'œil comparatif sur les jeux* expose les motifs de nos préférences.

5° Dans un *Supplément* se trouvent réunis certains jeux que leur nature range dans une catégorie spéciale.

Puisse la Vierge Immaculée, Patronne et Mère de l'Enfance, bénir cet humble travail, que nous déposons à ses pieds.

École libre de Vaugirard, 16 juin 1875.

N. — R.

GRANDS JEUX.

Ballon au camp.

1. Les joueurs se partagent en deux partis d'égale force, et choisissent aux extrémités de la cour deux camps bien déterminés.

2. Le ballon est *lancé*: chacun alors cherche à le mettre dans le camp opposé, tout en empêchant qu'il ne vienne dans le sien.

3. La partie complète est gagnée et les joueurs changent entre eux de camps, lorsqu'un des partis est parvenu à mettre trois fois de suite le ballon dans le camp ennemi.

4. Pendant le jeu il n'est jamais permis de prendre le ballon avec les mains.

5. Le ballon est *faux* lorsqu'un joueur l'a fait sortir des limites du jeu; un élève du camp opposé le prend alors avec les mains, et de l'endroit même où il est sorti, le relance au milieu du jeu.

6. Lorsque le ballon est lancé dans le camp à deux mains, ou qu'il y pénètre, soit grâce à une mêlée, soit en roulant, le coup est nul et le ballon est faux.

Remarques sur le jeu du Ballon au camp.

A. Ce jeu est le plus beau et le plus intéressant de tous ; mais sans une active surveillance il dégénère en *mêlées*. Pour empêcher ce désordre, il *faut* et il *suffit* que jamais personne ne prenne, et surtout ne garde le ballon [1] dans les mains. Une sanction paraît nécessaire contre les infracteurs de cette règle si importante.

B. Pour le camp, on peut désigner une portion des murs qui bornent la cour, par exemple entre deux fenêtres, ou bien encore tracer avec du charbon, dans le sol, des lignes apparentes. La première méthode excite peut-être moins de chicanes entre les joueurs.

Nous donnons ci-dessous une variété du Ballon au camp. Elle emploie moins d'élèves ; mais en promenade elle peut être utile, si l'on a un espace assez grand pour établir trois ou quatre jeux simultanément.

Ballon à la paume.

Les joueurs se partagent en deux camps, *A* et *B*.

Un de ceux du camp *A* lance le ballon ; ce qui s'appelle *livrer*. Il est renvoyé du premier rebond et rendu de nouveau. Mais si, mal lancé, le ballon roule, le camp ennemi s'empresse alors de l'arrêter ; ce qu'il fait aussi lorsqu'il n'a pu le reprendre avant le second rebond. On fait une marque en cet endroit : c'est la première *chasse*.

Les camps changent et le ballon est de nouveau livré, mais cette fois par un de ceux du camp *B*.

B a-t-il réussi à faire la seconde chasse plus loin que la première, il gagne 15 ; dans le cas contraire, ce serait *A*. Le camp gagnant sert de nouveau, une nouvelle chasse est posée, et tout recommence de même.

Les points se comptent ainsi : 15, 30, 40, *jeu*. Mais si les deux partis sont en même temps à 40, le gagnant ne fait pas *jeu*, mais seulement *avantage* ; le coup suivant décidera la partie en sa faveur, ou il donnera aussi *avantage* à l'autre, puis on fera *jeu*.

Accidents. Le camp qui fait sortir le ballon des limites perd 15 (c'est ce qu'on appelle *faire faux*).

On perd également quand, en livrant le ballon, on ne va pas jusqu'au milieu du jeu.

Si le ballon touche le corps d'un joueur, il est dit *empoisonné*, et le camp ennemi compte 15.

1. Voir l'adresse des marchands à la fin du Recueil.

Épervier.

1. On choisit aux deux extrémités de la cour des camps étendus.

2. Deux joueurs, appelés *gendarmes* (retournant leur casquette ou mettant un cache-nez en bandoulière), restent au milieu de la cour, cherchent à prendre les élèves qui vont d'un camp à l'autre, et forment ainsi deux *chaînes* avec ceux qu'ils ont pris.

3. Les deux extrémités seules des chaînes peuvent *prendre*; et seulement encore si tous ceux qui composent la chaîne se tiennent par la main.

4. Le joueur qui est sorti, ne peut rentrer dans le même camp sans courir risque d'y être poursuivi et pris par les chaînes.

5. Dès qu'une chaîne compte cinq joueurs, elle peut *forcer le camp*, c'est-à-dire y entrer et prendre, comme dans la cour. Les deux chaînes se réunissent assez souvent pour jouir de ce privilége, lorsque réunies elles atteignent ce nombre. Après avoir fait ce coup de main, elles se séparent de nouveau.

6. Lorsque les élèves pris aux chaînes ont atteint le nombre fixé, la partie recommence et les deux derniers pris sont gendarmes.

N. B. La main, les pieds et la tête ne comptent pas à tous les jeux où l'on se prend avec la main. Aux jeux de balle et de garuche, tout compte, excepté la tête.

Remarques sur le jeu d'Épervier.

A. Lorsque la cour est très-étroite, il suffit de faire une seule chaîne.

B. Quand les élèves, surtout les plus petits, ont peur de sortir, il est bon de les exciter à s'avancer par bandes, au pas de course, au galop, en brandissant leur mouchoir, etc., à faire même des rondes autour de la chaîne, à ouvrir tout à coup leurs rangs, puis à les reformer aussitôt, etc.

C. Lorsque les élèves d'une division sont de la même force, on leur permet de s'ouvrir de force un passage entre les prisonniers de la chaîne ; cela s'appelle *rompre* ou *forcer la chaîne*. On le permet toujours aux grands.

D. Combien faut-il de prisonniers à la chaîne pour que la partie recommence ? Cela dépend de l'âge des élèves et de l'animation du jeu : pour les grands, le nombre varie de quinze à vingt ; pour les petits, quand le jeu est bien lancé, ce nombre peut s'élever jusqu'à la moitié de celui des joueurs. Ce nombre, du reste, est fixé par le Surveillant. Ce dernier peut attendre, s'il le veut, que les deux derniers pris soient capables de diriger la chaîne ; il prolonge, au besoin, la partie, lorsque les prisonniers n'ont joué qu'avec nonchalance.

E. Pour rendre le jeu intéressant, il faut que les joueurs pris à la chaîne se concertent et s'entendent pour diriger toutes leurs manœuvres stratégiques sur un même point.

F. Les arbres, s'ils ne sont pas très-nombreux, ne sont pas un obstacle au jeu ; les prisonniers se détachent un instant et se reprennent aussitôt la main ; mais, séparés, ils ne peuvent prendre personne.

Balle au chasseur.

1. Le *chasseur* retourne sa casquette, jette trois fois la balle en l'air pour donner aux *oiseaux* (c'est-à-dire à tous les autres joueurs) le temps de s'éloigner, puis il *cale*[1].

2. Celui qui vient d'être atteint devient chasseur, retourne sa casquette et cherche à son tour, de concert avec le premier chasseur, à caler d'autres oiseaux.

3. Les chasseurs doivent toujours caler à l'endroit même ou à un pas de l'endroit où ils ont ramassé la balle; mais ils peuvent *se passer entre eux* la balle de l'un à l'autre.

4. Les chasseurs seuls ont le droit de prendre la balle avec les mains.

5. Si un oiseau *gobe*[2] la balle avant qu'elle ait touché terre, non-seulement il n'est pas pris, mais encore il peut caler les chasseurs.

6. Lorsque tous les oiseaux sont pris, la partie est terminée, et le dernier pris est de droit chasseur pour la partie suivante.

7. Les oiseaux ont trois moyens de se garantir de la balle : 1° fuir ou se cacher; 2° éloigner avec le pied la balle que le chasseur va saisir; 3° pousser le chasseur, lorsqu'ils sont près de lui, le faire ainsi changer de place et, par conséquent, lui ôter le droit de caler.

N. B. Les oiseaux forment contre les chasseurs une grande ligue défensive : courant après la balle et la rejetant au loin, poussant les chasseurs qui ramassent la balle, volant s'abriter d'arbre en arbre, lorsqu'ils ne peuvent se défendre autrement, saisissant en un mot tous les moyens de retarder leur prise et celle de leurs compagnons.

1. *Caler*, c'est lancer la balle sur un joueur qu'on cherche à frapper d'après les règles du jeu.
2. *Gober* une balle, c'est la saisir adroitement au vol avant qu'elle ait touché terre.

Remarques sur le jeu de Balle au chasseur.

A. La Balle au chasseur est un très-joli jeu ; mais, pour qu'il conserve sa vie et son animation, il faut que les chasseurs se passent souvent la balle entre eux ; ce qui fait sans cesse voltiger les oiseaux d'une extrémité de la cour à l'autre.

B. Le chasseur ne peut pas lancer la balle en l'air, la reprendre en courant, changer ainsi de place et caler ; mais il doit rester à un pas au plus de l'endroit où il a ramassé la balle, et, s'il a remué davantage, il ne peut plus que lancer la balle à un autre chasseur.

C. L'intérêt du jeu consiste à faire trimer les chasseurs et à éviter de se laisser prendre. C'est sur ce point que doit surtout veiller celui qui dirige le jeu.

D. Si le jeu languit à cause du grand nombre de ceux qui ont été pris, on peut nommer premier chasseur un de ceux qui ont le mieux évité la balle.

E. Jusqu'à ce que le premier chasseur en ait pris un second, les oiseaux ne peuvent faire courir la balle que d'une extrémité de la cour à l'autre.

F. Lorsqu'elle aura cessé d'être jeu général, la Balle au chasseur occupera parfaitement les petites récréations. Jouée par bandes de dix à quinze, elle est pleine d'intérêt et peut amuser longtemps les bons caleurs.

Barreaux.

1. Les joueurs se divisent en deux partis : *marins* et *zouaves* ; les premiers dessus, les autres dessous.

Les zouaves (dessous) retournent leur casquette et se dispersent au milieu de la cour. Les marins (dessus) se tiennent tous dans le camp A ; car le camp B est plutôt un refuge.

2. Un des marins (dessus) avertit les zouaves (dessous) en criant : *barreau* ; puis il jette la balle au milieu de la cour, et traverse en cherchant à éviter les coups de balle. Ses compagnons (dessus) peuvent le suivre, aller de A en B et revenir de B en A, au risque de se faire caler.

3. Cependant un des zouaves (dessous) a ramassé la balle, et, restant à la même place, il cale, ou passe la balle à un de ses compagnons, ou encore la rend aux marins (dessus) qui sont dans le camp A, afin que l'on recommence.

4. A tout moment les joueurs crient : *salade* ou *camp perdu!*

Il y a *salade*, lorsqu'un zouave (dessous) : 1° atteint un marin (dessus) qui traverse la cour ; 2° attrape la balle à la volée : alors il la laisse à l'endroit même où il l'a reçue.

Au cri de *salade*, tous les zouaves (dessous) quittent brusquement le milieu de la cour et se réfugient au plus vite dans les camps A et B. Un des marins (dessus) ramasse la balle et cherche à caler un des fugitifs, avant que celui-ci ait atteint le camp.

Il y a *camp perdu* : 1° lorsqu'il y a eu salade et qu'aucun fugitif n'a été atteint ; 2° lorsqu'on n'a pas averti en criant : *barreau* ; 3° lorsqu'en *faisant barreau*, le joueur (dessus) n'a pas lancé la balle au milieu de la cour ; 4° lorsqu'un joueur quitte le camp A, pendant que la balle y est encore ; 5° lorsque les joueurs (dessus) ne reviennent pas assez vite du camp B et laissent vide le camp A.

Au cri de *camp perdu*, ceux qui étaient *dessus* ont le *dessous*, sans avoir l'avantage de caler les retardataires.

Remarques sur le jeu de Barreaux.

A. Ce jeu, sorte de Balle au camp, n'est guère intéressant qu'avec une quarantaine d'élèves, parce que les fréquents changements qu'il entraîne sont difficiles à suivre, lorsque les joueurs sont très-nombreux.

B. On rétrécit, en général, par deux lignes, la partie de la cour où doit retomber la balle, lorsqu'on fait Barreau : la plus grande partie de l'espace qui sépare les deux camps suffit amplement.

Mère Garuche.

1. On trace dans un coin de la cour un camp peu étendu pour la mère Garuche; toutes les fois qu'elle le quitte, elle doit crier : *La mère Garuche sort du camp!* Tous les joueurs sont armés d'une garuche [1].

2. La première fois, la mère Garuche ne peut prendre que les mains jointes et en frappant avec la garuche. Aussitôt qu'elle a pris quelqu'un, elle court avec son fils au camp : on peut alors s'escrimer, à coup de garuche, sur leurs jambes et sur leur dos.

3. La seconde fois, la mère Garuche sort en tenant son fils par la main (ou par la garuche). Dès qu'ils ont frappé un joueur de leur garuche, ils se séparent et rentrent tous trois au plus vite dans le camp. On bat la retraite sur leur dos; ils peuvent alors rendre quelques coups, mais sans s'arrêter.

4. Aux sorties suivantes, tout se passe comme à la seconde fois; mais tous les trois coups, tous doivent sortir en formant une seule chaîne.

5. Lorsque les garuches ont oublié de crier : *La mère Garuche sort du camp!* ou qu'elles se sont désunies avant de frapper un joueur, elles sont poursuivies jusqu'au camp.

6. Celui qui frappe les Garuches ou à la tête, ou avant qu'elles aient rompu la chaîne, ou dans leur camp, est pris par là même.

7. Aux petites sorties, il y a toujours deux bandes de Garuches dehors, et dès qu'une bande est rentrée, une autre part pour la remplacer.

[1]. Le mot de *garuche*, qui ne désignait d'abord que la Mère Garuche, s'est étendu depuis à tous ceux qui sont pris, puis à l'instrument de jeu lui-même.

Remarques sur les jeux de garuches.

A. Ce jeu a l'avantage de mêler tous les élèves et de pouvoir se jouer même en hiver, lorsque le temps est humide et la cour détrempée d'eau ; mais en revanche il demande une grande surveillance pour empêcher les taquineries.

B. Les garuches ne doivent pas être trop dures. Ce qu'il y a de mieux, c'est de la lisière du plus fort drap (1 mètre 50 cent.). Après l'avoir roulée sur elle-même, puis tordue, on en réunit les extrémités avec de la ficelle, ou, mieux encore, on les coud d'un bout à l'autre, afin que les élèves ne puissent pas serrer leur garuche outre mesure. La lisière s'achète au kilogramme et ne coûte pas cher. D'autres préfèrent de la toile appelée *treillis plissé*, que l'on fait rouler trois fois, et coudre sans qu'elle soit aucunement serrée. Ces garuches font beaucoup de bruit et peu de mal, pourvu qu'elles ne soient point mouillées.

C. Lorsque les deux tiers des élèves sont pris, on désigne le dernier pris comme mère Garuche d'une nouvelle partie.

D. Si les garuches suivent les murs, en rentrant au camp, elles reçoivent le double des coups : c'est donc à éviter.

E. Lorsque les élèves oublient leurs garuches, on les fait jouer ordinairement avec leur mouchoir légèrement tordu.

Ce jeu se prête à plusieurs variétés intéressantes : *la Mère Garuche à cloche-pied, Bonhomme, la Vieille Mère Garuche.*

De plus, on peut jouer à cette époque, sous le hangar, à *Touche-l'Ours*, aux *Défenseurs* ; et pendant les petites récréations à la *Garuche entre les dents* ou à l'*Hirondelle*, s'il n'y a pas trop de boue.

Mère Garuche à cloche-pied.

1. La mère Garuche sort du camp *à cloche-pied*, et peut prendre en lançant sa garuche roulée en boule.

2. Si elle n'attrape personne ou si elle marche, on lui laisse ramasser sa garuche, puis on la reconduit au camp à coups de garuche. Si elle a pris un joueur, elle rentre au plus vite avec lui, mais toujours sous les coups de garuche.

3. Bientôt la mère Garuche sort en tenant son captif par la main, et tous deux courent jusqu'au milieu de la cour, se séparent, et chacun d'eux, à cloche-pied, s'efforce d'atteindre quelqu'un avec sa garuche.

4. Il n'y a qu'aux cinq premières sorties qu'il soit permis de prendre en lançant la garuche; on doit ensuite prendre en frappant.

5. Il est permis de changer de pied tous les quinze ou vingt pas; mais dès qu'un joueur est pris, ou qu'une des garuches a marché, on les frappe toutes, et toutes doivent se réfugier au camp.

6. Tous les trois coups, ceux qui sont pris doivent former une grande chaîne et sortir ensemble.

Bonhomme.

1. Le Bonhomme crie : *Bonhomme sort de sa maison pour aller chercher son fils!* Puis il sort clopin-clopant, sautant deux fois sur chaque pied. Le joueur que Bonhomme prend le premier s'appellera jusqu'à la fin de la partie *son fils*.

2. Si Bonhomme rentre à la maison clopin-clopant, on ne le frappe pas ; on le frappe dans le cas contraire. Quant au fils, il est toujours gratifié de quelques coups de garuche.

3. Rentré, Bonhomme crie : *Bonhomme sort avec son fils pour aller chercher sa marmite!* Au troisième tour, Bonhomme envoie son fils et sa marmite chercher un navet, etc.

4. Bonhomme ne sort que lorsqu'il veut ; mais tous les trois ou quatre tours, ils doivent tous sortir.

5. Une fois sortis, tous, à l'exception de Bonhomme, doivent garder le silence, jusqu'à ce qu'ils aient accompli leur mission. S'ils parlaient ou marchaient mal clopin-clopant, ils seraient reconduits aussitôt à la maison sous les coups de garuches. Bonhomme seul peut éviter les coups en rentrant clopin-clopant.

Vieille Mère Garuche.

1. *La Mère Garuche sort du camp!* s'écrie la Vieille Mère Garuche, et elle sort à cloche-pied, tenant sa garuche roulée en boule. Si elle est assez adroite pour atteindre un joueur en lançant sa garuche, celui-ci est à son tour Vieille Mère Garuche ; il s'enfuit au plus vite vers le camp, pendant qu'on s'escrime sur son dos.

2. Si la Vieille Mère n'a pas atteint le joueur, elle va reprendre sa garuche et rentre au camp, non sans subir, aussitôt que la garuche a été ramassée, la peine de sa maladresse.

N. B. Il n'y a, on le voit, qu'une Garuche à ce jeu, puisque le trimeur cesse de l'être aussitôt qu'il a pris quelqu'un. Ce jeu se joue surtout, par petits groupes, aux petites récréations.

Les Barres.

1. Les joueurs se divisent en deux partis d'égale force, et choisissent deux camps assez éloignés l'un de l'autre.

2. Pour *engager*, un des chefs s'avance près du camp ennemi; les adversaires, le pied gauche sur la limite du camp, tendent la main droite. Celui qui engage frappe trois coups dans la main de qui il veut et le joueur qui a reçu le troisième coup s'élance à sa poursuite. La provocation a été suivie de l'autre camp, et plusieurs sortent aussitôt contre celui qui vient d'être engagé.

3. On a *barres* sur quelqu'un et on peut le prendre lorsqu'on quitte son camp après qu'il a quitté le sien. Celui qui *prend* doit crier à haute voix: *Pris!*

4. Le prisonnier se rend chez les ennemis et fait en sautant trois grands pas hors des limites de leur camp. La place où il a sauté est indiquée par une pierre ou par une marque sur le sol : c'est là que le prisonnier, tendant une main vers ses compagnons, doit attendre la délivrance.

5. Les autres prisonniers du même camp viennent se placer à côté du dernier pris. Pour qu'ils soient délivrés il suffit qu'un joueur de leur parti vienne les toucher; mais il faut que tous les prisonniers se touchent et que le premier ait la main ou le pied sur le lieu désigné plus haut.

6. Dès qu'un joueur a *pris* ou *délivré*, il doit aller engager. La partie est gagnée par le camp qui le premier a fait cinq ou six prisonniers, et lorsqu'un parti a gagné trois fois de suite, on change de camp.

N. B. A. Lorsque, croyant avoir touché quelqu'un, un joueur crie: *Pris!* ou *Délivré!* sans avoir vraiment pris ou délivré, et qu'aussitôt un adversaire s'écrie : *A faux!* le joueur doit aller se constituer prisonnier. Si au contraire ce joueur lui-même ou quelqu'un de son parti s'écrie le premier: *A faux!* le coup est nul.

B. Lorsqu'il y a coup nul tous rentrent au camp, et on renouvelle l'engagement, ou encore un joueur va faire campagne. *Faire campagne*, c'est s'avancer assez près des ennemis pour les provoquer et les faire sortir de leur camp.

C. Celui qui parvient sans être pris dans le camp ennemi (ce qui s'appelle *forcer le camp*) peut y rester; mais lorsqu'il en repart, il peut être poursuivi, à moins toutefois qu'un autre n'ait été pris ou délivré, car il peut alors retourner sans crainte dans son camp.

Remarques sur les Barres.

A. Ce jeu consiste moins à bien courir qu'à bien calculer les coups. Ainsi, lorsqu'un parti a de nombreux prisonniers, il parvient toujours, malgré son infériorité, à les délivrer s'il fait feu roulant, c'est-à-dire si ceux qui ne sont pas encore pris rentrent et repartent précipitamment, mais ne sortent jamais deux à la fois. Par cette manœuvre ils fatiguent l'ennemi et trouvent bientôt une occasion favorable.

B. Le jeu de barres, très-bon lorsqu'il y a peu de joueurs, devient très-difficile lorsqu'on est nombreux. Mille chicanes surviennent à chaque instant. Pour y remédier, il est nécessaire de faire plusieurs jeux et d'exiger que ceux qui *prennent* crient à haute voix : *Pris!* Malgré ces précautions, il arrive souvent que ce jeu a peu de succès.

C. On peut encore décider que les six premiers numéros d'un camp peuvent seuls prendre les six premiers numéros de l'autre ; les six suivants six autres, et ainsi de suite. Mais alors même tous peuvent prendre ou être pris dans une certaine zone autour des prisonniers et engager qui ils veulent.

D. Dans certains endroits, chaque joueur n'a Barres que sur celui qui est parti de l'autre camp immédiatement avant lui ; et, de même, il ne peut être pris que par un seul. On crie en sortant : *Barres sur N...!* Cette méthode, peut-être la plus pratique pour un grand nombre d'élèves, donne lieu à de magnifiques *campagnes*, mais enlève une partie de l'intérêt.

Barres campagne ou militaires.

1. Le jeu de Barres campagne ou militaires permet un plus grand nombre de prisonniers, et est surtout favorable lorsqu'on dispose d'un bel emplacement, pourvu que les élèves soient assez hardis pour faire de grandes campagnes.

2. Les deux camps se trouvent sur la même ligne, séparés seulement par un petit terrain neutre qui doit être peu étendu. On engage des prisonniers ou on fait une campagne ; mais on suit pour tout le reste les règles de la partie ordinaire.

Balle au camp.

1. On se divise en deux partis. Celui des *trimeurs* reste au milieu de la cour, l'autre se tient dans un camp que l'on établit auprès des murs ; de plus, on détermine 4 ou 5 *buts*, sortes de petits camps disposés de distance en distance.

2. Pour *engager*, un trimeur vient à peu de distance du camp et désigne quelqu'un. Celui-ci, un pied dans le camp, relance de volée la balle vers le milieu du jeu et court aussitôt vers le 1er but ; de là, s'il a le temps, vers le 2e, vers le 3e, etc. Tous ceux de son camp peuvent sortir dès que la partie est engagée, mais tous aussi peuvent être calés par les trimeurs.

3. Si quelque trimeur, lançant la balle, parvient à toucher un joueur qui passe d'un but à l'autre, aussitôt tous les trimeurs se précipitent vers le camp et vers les buts : leurs adversaires se hâtent alors de prendre la balle et de les caler au plus vite.

4. S'ils réussissent à atteindre un trimeur fugitif avant qu'il ait pu trouver un refuge, la balle est dite *rendue*, et le jeu continue comme auparavant ; mais s'ils n'atteignent personne, il y a changement de camp, et ceux qui parcouraient les buts deviennent trimeurs.

5. Il y a encore changement de camp : 1° lorsqu'un des trimeurs gobe la balle de volée au moment où l'on engage ; 2° lorsque la balle est *empoisonnée*, c'est-à-dire lorsqu'un des joueurs du dehors touche la balle avec les mains, à moins qu'il ne cale vite un trimeur ; 3° lorsque, le camp se trouvant dépourvu de défenseurs, les trimeurs s'y précipitent ; 4° lorsque la balle relancée au service tombe dans le camp, ou hors de l'espace terminé par les buts.

6. Tous doivent parcourir les buts dans le même sens, mais on peut se trouver plusieurs ensemble au même but.

7. Les joueurs du milieu ne peuvent jamais garder la balle en main, et n'ont plus le droit de caler lorsqu'ils ont fait trois pas ; mais ils doivent engager ou passer la balle à un partenaire.

8. Ceux qu'on engage sont forcés d'accepter, mais ils peuvent se faire servir à leur gré, et refuser de prendre la balle lorsqu'elle est mal lancée.

9. On peut, en général, aller toujours d'un but à un autre et sortir du camp ; mais ceux du milieu crient souvent : *On engage!* Alors, tous doivent attendre que ce soit engagé.

Remarques sur le jeu de Balle au camp.

A. C'est un des grands jeux de collége, et l'un des meilleurs, pourvu toutefois que les trimeurs se lancent souvent la balle les uns aux autres.

B. Le succès dépend beaucoup de la manière dont celui qui est engagé reçoit la balle, par exemple lorsqu'il la renvoie très-loin, ou de telle sorte qu'il puisse lui donner un coup de pied en gagnant les buts.

C. Lorsque les enfants ne savent pas encore relancer de volée la balle, au moment où on les engage, ils peuvent demander qu'on les serve en faisant doucement rebondir la balle; c'est alors plus facile.

D. Si la cour est vaste, on peut se servir d'une raquette ou d'une palette pour lancer la balle, avant de parcourir les buts. On a trois coups pour la lancer et les buts doivent être plus éloignés les uns des autres.

E. En choisissant les buts, on a soin de les rapprocher dans les endroits où la balle irait se perdre trop loin si le coup était manqué; on les éloigne, au contraire, dans les endroits où la balle est plus facile à reprendre. La guerre se portant ainsi surtout de ce côté, le jeu gagne de l'animation.

Balle au rond.

1. On trace un grand cercle au milieu de la cour; puis les joueurs se partagent en deux camps; les uns attaquent, les autres sont assiégés dans le rond.

2. Un des assiégeants prend la balle, fait du pied une marque sur le sable, près du rond, et tourne en courant, jusqu'à ce qu'il revienne à l'endroit marqué; dès lors il peut *caler* les assiégés, qui ne doivent jamais sortir du rond.

3. Si l'assiégeant atteint un assiégé, il compte un point pour son parti, pourvu toutefois qu'un des assiégés ne ramasse point la balle et n'atteigne à son tour un des assiégeants fugitifs : car dans ce cas ce seraient les assiégés qui gagneraient un point.

4. Si l'assiégeant n'atteint personne, les assiégés gagnent un point, pourvu qu'ils ne ramassent pas la balle: car elle est alors empoisonnée, et ils devraient, pour ne pas perdre un point, atteindre un assiégeant.

5. Lorsque les assiégés ont gagné six points, les rôles changent; si au contraire ce sont les assiégeants qui sont arrivés les premiers à ce nombre de points, chacun garde son poste, et la partie recommence.

6. Si un des assiégés *gobe* la balle avant qu'elle ait touché terre, la partie est terminée, et les deux camps changent de rôle : cela a lieu quand même la balle, avant d'être gobée, aurait frappé un joueur.

7. L'intérêt du jeu consistant à faire tourner les assiégés dans le rond, les assiégeants se passent souvent la balle les uns aux autres, par-dessus le rond.

8. A la balle tout compte excepté la tête.

Remarques sur le jeu de Balle au rond.

A. Pour tracer le *rond* d'une façon durable, on creuse avec la pointe d'une pioche un très-petit sillon, que l'on remplit de charbon de terre cassé en morceaux. Le rond doit avoir à peu près vingt pas de diamètre.

B. Il y a une variété de Balle au rond, où ceux qui ont été atteints *sont morts;* mais elle est absolument à rejeter, parce que les élèves qui n'ont pas envie de jouer se font prendre et restent ainsi longtemps oisifs.

C. Il est bon de désigner dans chaque camp deux élèves qui comptent les points à haute voix, et même les indiquent sur leurs doigts. C'est un moyen d'empêcher les chicanes, très-nombreuses sans cette industrie.

D. Les assiégés peuvent pour caler faire en dehors du camp deux ou trois pas ordinaires; mais que ce ne soit qu'une tolérance, et que ce soit fait très-rapidement; autrement, ceux des assiégeants qui savent moins bien caler, restent toujours trop éloignés du rond, et font par là perdre au jeu son animation.

E. Il arrive parfois que certains assiégés timides se mêlent aux assiégeants pour ne point être calés; il est bon d'avoir la liste des camps, afin de faire rentrer les déserteurs.

Chars.

1. Tous les chars doivent tourner dans le même sens.
2. Il est défendu de monter lorsque le char est en mouvement, d'y rester avec un autre élève, d'arrêter ou de tourner brusquement.
3. Ceux auxquels les chars ont été confiés doivent veiller à ce que chaque élève monte et traîne à son tour.
4. Chaque char *relaie* à un endroit spécial après un ou deux tours. Alors tous ceux qui sont restés inactifs, prennent part au jeu, et les places libres sont complétées par ceux qui viennent de courir.
5. L'élève qui a été absent pour une cause quelconque doit attendre son tour pour monter, et n'a pas le droit de réparer les tours perdus.
6. Au premier signal pour la fin de la récréation, tous les chars doivent être ramenés avec leur rallonge à la place assignée à chacun d'eux.

Remarques sur le jeu des Chars.

A. Ce jeu excite pendant les premiers jours un véritable enthousiasme ; mais, outre qu'il revient fort cher et qu'il est souvent assez dangereux, il entraîne nécessairement des bandes. La première formation de ces bandes, composées de 12 à 15 élèves par char, exige pour la surveillance bien des combinaisons.

B. Lorsque ces inconvénients ne sont pas à craindre, on peut faire durer longtemps ce jeu avec grands succès extérieurs, en établissant, par exemple, des anneaux comme aux chevaux de bois, des têtes que l'on frappe ou que l'on emporte avec des sabres de bois, des javelines que l'on enfonce dans une tête peinte sur une planche, un tambour de basque que l'on attrape de loin avec une balle et qui, atteint, met en mouvement un petit carillon, etc.

C. Il est bon de fournir aux enfants des fouets ; cela les occupe aux relais et met de l'entrain ; mais il est nécessaire de leur interdire l'office de palefreniers : cela entraîne trop de jeux de mains.

D. A moins d'une permission, la *rallonge* doit toujours être employée, et, bien que le char puisse être traîné par 3 chevaux, 1 au brancard et 2 à la rallonge, il vaut mieux mettre 5 chevaux, 3 au brancard et 2 à la rallonge.

E. Les chars ont $1^m,90$ de longueur ; le bois du brancard ressort en arrière de $0^m,05$; la traverse qui en avant ferme le brancard, ressort à droite et à gauche de $0^m,18$, et forme ainsi deux sortes de poignées par lesquelles deux élèves tirent à côté du timonier. A ces mêmes poignées est attachée par deux courroies la corde que tient en main le cocher. L'endroit sur lequel le cocher repose ses pieds a $0^m,45$ de longueur sur $0^m,60$ de largeur.

L'écartement des brancards est de $0^m,60$, les roues ont $0^m,56$ de hauteur, et l'essieu passe à $0^m,275$ du bout des brancards. Le brancard est recourbé afin d'arriver à la ceinture de ceux qui tirent.

Voyez la figure 1, à la fin du volume.

Boucliers.

1. Chaque soldat doit se munir d'un bouclier et donner dix balles.

Ces balles sont mises en commun ; au commencement de chaque récréation les sergents en distribuent six à chaque soldat, puis déposent le reste à une égale distance des deux camps.

3. Chaque soldat est *mort* dès qu'il a été frappé par une balle au-dessus de la ceinture ; la tête seule est exceptée.

4. Les morts vont porter dans le camp ennemi leur bouclier, et le renversent en signe de défaite ; puis ils continuent d'aider leur parti en ramassant les balles, et en les portant aux combattants.

5. Dès que dans un camp il ne reste plus que le quart des combattants, ce camp est vaincu. La partie recommence alors avec les balles que chacun se trouve avoir actuellement.

6. Tout joueur doit montrer une grande loyauté, et cesser de combattre aussitôt qu'il est atteint d'une balle, arrivée même par rebond.

Remarques sur le jeu des Boucliers.

A. Le jeu simple des Boucliers est excellent pour les petites récréations, et peut occuper pendant deux mois au moins les plus turbulents. Mais comme il fatigue beaucoup le bras, il ne peut guère être soutenu pendant une longue récréation.

B. On peut, pour varier, donner à chaque parti un drapeau. Mis sur la limite du camp, il est fixé au moyen d'un socle troué par le milieu. Les ennemis s'avancent pour enlever le drapeau, mais celui qui est atteint par une balle est mis hors de combat. Lorsqu'un drapeau a été enlevé, le camp vainqueur met à son propre drapeau un ruban d'honneur aux couleurs des vaincus.

C. Les balles se détériorent assez vite, si l'on joue par un mauvais temps ; car elles sont en mousse recouverte de peau.

D. Le Bouclier doit être en tôle de l'épaisseur du zinc n° 12. Sa longueur est de $0^m,40$, sur $0^m,58$ de largeur ; il est bombé de $0^m,05$. Il est bon de faire replier aux bords la tôle, cela lui donne beaucoup plus de solidité. Derrière le bouclier une poignée en fer le rend très-facile à tenir ; cette poignée est percée vers le haut, afin qu'on puisse suspendre le bouclier à un crochet. Lorsqu'on veut faire la petite guerre, on choisit avec soin la couleur que l'on donne aux boucliers ; la partie gauche de l'écusson indique le camp dont chacun fait partie, l'autre moitié de l'écusson varie d'après les pelotons.

E. On emploie ordinairement de petits paniers pour distribuer les balles.

Voyez les figures 2 et 3, à la fin du volume.

Petite guerre aux Boucliers.

1. Il y a deux armées, commandées chacune par un Général. On trace dans la cour des lignes sur lesquelles aucun joueur ne peut passer sans être tué par là-même. Ces lignes ont la forme d'un H ou mieux d'un M double.

2. Toutes les manœuvres se font en silence, et si quelqu'un parle, le Général ennemi le dénonce à son Capitaine, qui doit le renvoyer.

3. Chaque armée se divise en compagnies, commandées par un capitaine, et doit avant de se battre être exercée aux manœuvres, surtout aux développements et aux marches en tirailleurs.

4. Le Général, laissant les détails aux Capitaines, doit se persuader que la tactique est tout dans la bataille (par exemple : attaquer brusquement l'ennemi, le tourner adroitement, feindre une fuite ou une attaque, etc.). Il détermine la position de chaque compagnie et garde souvent une réserve. Le Général n'est jamais tué, mais rend son drapeau lorsque le camp est vaincu.

5. Les Capitaines ne doivent point se déplacer sans l'ordre du Général. Ils divisent parfois leur compagnie en deux sections, et le serre-file devient alors le Lieutenant des soldats ainsi détachés. Les Capitaines ne peuvent être tués qu'après la mort de tous leurs soldats.

6. Les soldats atteints par une balle se rendent au camp ennemi dans une prison, mais y conservent leur bouclier. Le premier soldat atteint dans chaque compagnie, reste près d'elle afin de ramasser les balles.

7. Les prisonniers peuvent être délivrés, lorsqu'une compagnie refoule l'ennemi de telle sorte qu'elle coupe toute communication entre la prison et le camp qui aurait dû la garder

Remarques sur la Petite guerre aux Boucliers.

A. Il y a, on le voit, deux manières bien différentes de jouer aux Boucliers. La première n'est qu'un joli combat de balles; la seconde, une vraie petite guerre, avec sa stratégie et ses manœuvres, mais aussi avec une régularité et un silence qu'il n'est pas toujours facile d'obtenir.

B. Il est bon de préparer des élèves capables de remplacer les Généraux et les Capitaines; car les enfants qui se sentent nécessaires deviennent facilement ennuyeux; d'ailleurs, ils peuvent tomber malades et leur absence ferait cesser le jeu.

C. On peut quelquefois faire la fusillade de tout un camp, organiser de petits triomphes, faire passer les vaincus sous le joug, etc.

Voyez la figure 4 à la fin du volume, et consultez au Supplément l'article : *Petite Armée.*

Cerceaux.

1. Le cerceau doit être dirigé avec une seule baguette longue et recourbée.

2. On prend en touchant de son cerceau celui de son adversaire; mais le cerceau agresseur doit rouler depuis trois pas au moins.

3. On ne doit jamais toucher de la main le cerceau, alors même qu'il est tombé. Le joueur poursuivi qui enfreint cette règle, est pris par le fait même.

N. B. A. C'est à l'intérieur du cerceau que tous les bons joueurs donnent leurs coups de baguette; ils peuvent ainsi l'arrêter brusquement et lui donner la direction qu'ils désirent.

B. On commence par jouer au Chat, au Chat coupé et à la Traversée.

Remarques sur le jeu de Cerceaux.

Le jeu de Cerceaux étant très-amusant, mais pouvant entraîner plus d'un inconvénient, descendons à quelques détails pratiques.

A. Lorsqu'un cerceau se casse, il est bon d'exiger que le possesseur l'apporte aussitôt au Surveillant, qui lui en fait fournir un autre sur-le-champ; ainsi l'enfant mal intentionné ne brisera pas le sien à dessein pour faire tomber le jeu ou s'exempter de jouer.

B. Afin que les élèves ne se prennent pas les cerceaux les uns aux autres, on inscrit très-distinctement et en toutes lettres sur chaque cerceau le nom de son propriétaire. Les lettres majuscules sont plus faciles à écrire, et se voient de plus loin. Pour achever plus vite cette opération, on donne à quelques élèves choisis d'avance des encriers et des bouts de papier roulés en forme d'allumette ; c'est le meilleur pinceau pour ce genre de travail. Les baguettes seront marquées du numéro de l'élève, puis bariolées ou entaillées de diverses manières, afin qu'on puisse les reconnaître de loin.

C. Pour ne point laisser les cerceaux traîner çà et là dans la cour, il faut, au signal donné, les faire tous rapporter dans deux endroits désignés. Ils y sont réunis et enchaînés. De plus, aux mêmes endroits, se trouvent quatre boîtes destinées à recevoir les baguettes. Ces boîtes sont marquées : la première A-D, — la seconde E-L, — la troisième M-R, — la quatrième S-V, afin que chaque élève dépose sa baguette selon l'ordre alphabétique de son nom.

D. La baguette a $0^m,65$ de longueur sur $0^m,015$; elle doit être un peu recourbée et amincie par le bout. La bonne hauteur des cerceaux est de $0^m,50$ à $0^m,60$ de diamètre ; mais, pour être solides, ils doivent être composés de quatre feuilles au moins.

Épervier aux Cerceaux.

1. Deux Gendarmes retournent leur casquette et s'efforcent de *prendre*, en touchant de leur cerceau celui des joueurs qui traversent la cour ; mais il faut pour prendre que le cerceau du gendarme roule depuis trois pas au moins.

2. Dès qu'il y a deux prisonniers, les chaînes se forment comme à la partie ordinaire. Les joueurs qui sont aux extrémités des chaînes s'arment de deux poignées en fer, et cherchent ainsi à saisir les cerceaux des joueurs. Quand ils y réussissent, le prisonnier met rapidement son cerceau à l'écart et vient se joindre à la chaîne qui l'a pris.

3. Les chaînes ne peuvent prendre que si les prisonniers sont tous présents et se tiennent tous par la main. Une chaîne peut *forcer le camp* lorsqu'elle compte au moins cinq prisonniers : les deux chaînes peuvent se réunir pour jouir plus promptement de ce privilége.

4. Tout joueur est encore pris : 1° s'il rentre dans le même camp ; 2° s'il rompt la chaîne ; 3° s'il lance son cerceau par-dessus la chaîne ; 4° s'il lève son cerceau plus haut que les genoux, le touche avec la main lorsqu'il est poursuivi, ou le lance hors des limites du jeu.

5. Les deux derniers pris sont les Gendarmes de la partie suivante.

GRANDS JEUX.

Remarques sur le jeu d'Épervier aux Cerceaux.

A. L'Épervier est, sans contredit, le meilleur des jeux de cerceaux.

B. On peut, d'après l'entrain mis au jeu, varier le nombre des prisonniers qui doivent composer la chaîne.

C. Les poignées dont se servent les Gendarmes sont en gros fil de fer, et ont la forme d'un S, ou plutôt d'un tire-botte. Elles empêchent les Gendarmes de se blesser en prenant les cerceaux et diminuent les chicanes.

Voyez, page 4, les remarques de l'Épervier ordinaire et la figure n° 5 à la fin du volume.

Barres aux Cerceaux.

1. On joue comme aux Barres ordinaires, mais c'est avec le Cerceau que l'on prend et que l'on délivre.

2. Pour *engager*, un joueur se rend à l'endroit désigné pour le premier prisonnier, provoque de la voix un adversaire et s'enfuit aussitôt.

3. Le premier prisonnier garde en main son cerceau, que doit toucher le joueur qui viendra *délivrer*.

4. Les prisonniers se rangent comme aux Barres ordinaires, et se transmettent, à mesure qu'ils arrivent, le cerceau du premier pris, afin de se rapprocher ainsi de leur camp.

5. Le joueur qui, poursuivi par un autre, touche son cerceau avec la main, le fait sortir des limites, ou le lève plus haut que le genou, est pris par le fait même.

Remarques sur le jeu de Barres aux Cerceaux.

A. Pour éviter la confusion, il faut exiger que les joueurs crient très-fort : *Pris!* ou *Délivré!*

B. On peut encore, pour éviter les chicanes (résultat inévitable du grand nombre des joueurs), mettre 6 élèves contre 6 autres de même force ; on établit toutefois que l'on peut engager le joueur que l'on veut, et prendre indistinctement tout joueur dans un certain rayon autour des prisonniers.

C. Quelquefois, il est décidé que chaque joueur ne pourra prendre que l'adversaire contre lequel il est sorti, et ne pourra être pris que par un seul : cette méthode évite beaucoup de disputes et permet de belles mêlées.

D. Ce qui est encore le plus avantageux, c'est d'établir plusieurs jeux indépendants les uns des autres ; pourvu, toutefois, que l'on ait l'emplacement suffisant.

Baguette aux Cerceaux.

1. Les joueurs se divisent en deux camps et choisissent un couteau ou une baguette de forme extraordinaire. Un des partis confie cet objet à un joueur, et convient de quelque ruse pour lui assurer un libre passage ; puis tous sortent du camp en criant : *Baguette !*

2. A ce cri les adversaires sortent aussi de leur camp, et cherchent à toucher tous les cerceaux ennemis ; dès qu'un joueur a été pris, il doit tenir son cerceau à la main.

3. Si le joueur qui a reçu la baguette est pris, son parti a perdu et doit trimer à son tour. Si, au contraire, il a pu échapper, il montre la baguette en arrivant au camp ennemi, et s'écrie : *Baguette au camp !* Son parti vainqueur va de nouveau cacher la baguette.

4. Pour confier la baguette, les joueurs se rangent en rond autour du chef de camp ; puis, en même temps, que l'on convient des ruses à employer, chacun met la main dans sa poche : il est impossible ainsi que les adversaires sachent à qui la baguette a été remise.

5. Les camps ennemis doivent être assez éloignés l'un de l'autre.

Le nombre des joueurs de chaque parti varie de 8 à 15.

Les trimeurs ne doivent point garder leur camp.

Lorsque, trois coups de suite, la baguette n'a pas été prise, on change de camps.

Remarques sur le jeu de Baguette aux Cerceaux.

A. Ce jeu, lorsqu'on combine bien les ruses, peut devenir très-intéressant; mais il offre le véritable inconvénient de trop grouper les enfants.

B. Pour empêcher les trimeurs de garder le camp, on peut tracer une seconde ligne, en deçà de laquelle les trimeurs ne pourront prendre que s'ils reviennent de poursuivre un joueur.

C. Les élèves s'accusent souvent de tricher; mais toute chicane devient presque impossible si l'on a soin de bien choisir la baguette, de faire aussitôt crier : *Baguette au camp!* et agiter en l'air la baguette par celui qui vient de la sauver. Tous alors peuvent la reconnaître et faire valoir leurs droits, s'il y a lieu.

Échasses.

1. On s'exerce en jouant d'abord au *Chat*, au *Chat-coupé*...
Pour *prendre* il faut toucher de son échasse l'échasse de l'adversaire au-dessous de la main.

2. Bientôt peuvent commencer de petites *batailles*; mais en cherchant à renverser son adversaire, il ne faut point lui donner des coups de coude, d'épaule, de tête, ni des crocs-en-jambe, qui, complétés avec la tête ou le coude, s'appellent *Klingers*.

3. Les échasses permettent encore le jeu de la *Chasse*, du *Bâtonnet*, de la *Baguette*, de la *Boule au camp*.

Chasse.

Six ou sept *cavaliers* (à échasses) courent sur un *cerf* (à pied); lorsqu'ils parviennent à le prendre en le touchant d'une de leurs échasses, tout en restant montés sur l'autre, celui qui a été pris devient cavalier et celui qui l'a pris devient cerf.

Bâtonnet ou Bouchenick.

Cinq ou six élèves cherchent à éviter le bâtonnet, qu'un de leurs camarades, monté comme eux sur des échasses, s'efforce de leur lancer. Celui dont l'échasse est touchée par le bâtonnet devient *Bouchenick* à son tour.

Remarques sur le jeu d'Échasses.

A. Les Échasses sont, après le Ballon, le plus beau jeu de collége ; données au commencement de juin, elles peuvent, jusqu'à la fin de l'année, occuper, enthousiasmer même les enfants aux récréations du soir, si l'on sait bien conduire la *Bataille* et la *Boule*.

B. Aux petites récréations, le Bâtonnet, la Chasse et la Boule pourront occuper la division pendant quinze jours ou trois semaines ; mais il faudra bientôt revenir à des jeux moins échauffants.

C. Excepté les deux ou trois premiers jours, il est bon d'exiger que tous les élèves jouent avec d'autres à un jeu régulier.

D. Il n'est permis de s'asseoir sur les échasses qu'aux joueurs qui, renversés dans de petits combats, attendent, auprès de ceux qui luttent encore, la fin de la bataille.

E. Le pied du joueur monté sur les échasses ne doit pas être élevé à plus de 0m,25 du sol ; autrement le jeu devient dangereux, et les chutes entraînent des maux de genoux très-longs à guérir.

F. Le fil du bois qui forme le *sabot*, doit être tellement combiné, que la partie qui en remontant retient le soulier soit très-solide. Le meilleur bois paraît être le frêne.

Bataille à Échasses.

1. Les deux armées se rangent aux deux extrémités de la cour en ordre de bataille ; les généraux disposent leurs soldats et combinent leur plan d'attaque.

2. Au premier signal donné par un coup de sonnette, tous les soldats, en silence et à genoux sur leurs échasses, récitent un *Ave Maria ;* au second signal, les armées s'ébranlent et engagent le combat.

3. Les plus intrépides s'efforcent de pénétrer jusqu'au porte-drapeau et de le renverser ; mais ses compagnons le défendent vigoureusement : car lorsqu'un drapeau est pris (c'est-à-dire un porte-drapeau renversé), son camp a perdu et la bataille est terminée.

4. Tout soldat renversé est mort et ne peut plus prendre part à la lutte.

Remarques sur les Batailles à échasses.

A. Lorsque le jeu est bien lancé, les enfants y attachent la plus grande importance. Quelques expédients peuvent contribuer à son succès : par exemple, organiser le triomphe du général ou du porte-drapeau victorieux, faire passer les vaincus sous le joug, leur faire porter à pied leurs échasses renversées, mettre de l'entrain par quelques clairons ou quelques tambours, etc.

B. On peut, pour mettre de la variété, se battre jusqu'au dernier, ou seulement jusqu'aux quinze premiers renversés, etc. Mais *lutter pour le drapeau* met plus d'incertitude sur l'issue du combat, donne plus d'entrain, et assure la victoire plutôt à l'habileté des manœuvres qu'à la force des combattants.

C. Il est nécessaire de bien choisir les généraux. Quant aux porte-drapeau, ils acceptent d'abord volontiers ce poste glorieux, mais bientôt demandent à devenir simples soldats pour se battre à leur aise. Afin de remédier à cet inconvénient et de varier plus encore les chances du combat, le meilleur moyen est de nommer porte-drapeau tous les soldats à tour de rôle. Lorsqu'on tire les camps, on dresse la liste des émules ; ce sont eux qui, l'un après l'autre, porteront la fortune de leur parti.

D. Ni le porte-drapeau ni les combattants ne doivent s'appuyer contre un mur ou contre un arbre : la bataille perdrait ainsi toute animation.

E. Le drapeau est petit et s'attache derrière le dos en bandoulière au moyen d'un cordon ; du bois gênerait trop les mouvements. Il est bon que les généraux aient aussi quelque distinction.

F. Tout combattant renversé, même par une poussade, un croc en jambe ou un klinger, est mort ; il ne lui est plus permis de remonter sur ses échasses, à moins qu'il ne reste tout à fait à l'écart.

Boule au camp à Échasses.

1. Les camps doivent être assez étendus et peuvent être formés par les deux murs extrêmes de la cour.

2. Les deux partis se rangent en ordre de bataille sur une ou plusieurs lignes ; la boule est alors lancée au milieu de la cour.

3. Chaque joueur s'efforce d'envoyer la boule dans le camp ennemi et de la repousser du sien.

4. Si la boule pénètre dans le camp ennemi grâce à une *mêlée*, le coup est nul et la boule est relancée *du faux*.

5. Si la boule va à faux, on la relance de l'endroit même où elle est sortie des limites et dans une direction parallèle à la ligne des camps.

6. Le joueur qui tombe d'échasses peut y remonter.

7. La partie est gagnée et les joueurs changent de camp, lorsqu'un des partis a fait pénétrer trois fois de suite la boule dans le camp ennemi.

Remarques sur le jeu de Boule au camp à Échasses.

A. Assez goûté des élèves, ce jeu n'a pas, comme la bataille, l'inconvénient des chutes et des blessures aux genoux.

B. Jouer simultanément à la bataille et à la boule au camp, accorder la bataille comme récompense de quelque belle partie de boule, et se servir à l'un et à l'autre des mêmes camps pour conserver les mêmes rivalités, serait, croyons-nous, la meilleure combinaison.

C. Si la boule est trop grosse ou trop lourde, elle remue difficilement, et les joueurs, tombant souvent, se dégoûtent bientôt. Elle doit avoir de 10 à 14 centimètres de diamètre.

Le Feu (grand jeu de toupies.)

1. Les joueurs, au nombre de 8 ou de 10, se divisent en deux camps.

2. Ceux qui ont le dessous *donnent du feu*, ceux qui ont le dessus s'exercent sur la toupie jusqu'à ce qu'ils l'aient *éteinte;* alors on leur allume un autre feu qu'ils éteignent encore.

3. Il y a changement de camps :

1° Lorsqu'on continue à frapper une toupie déjà éteinte ;

2° Lorsque le feu meurt de lui-même, pourvu que la toupie ait tourné trois fois ;

3° Lorsqu'en éteignant le feu on éteint aussi sa propre toupie (cela s'appelle *faire broutt*) ;

4° Lorsque, par distraction, un des vainqueurs allume du feu et que les vaincus l'éteignent.

N. B. 1° La manière de donner le coup de toupie est spéciale à ce jeu ; les bons joueurs atteignent du fer de leur toupie le fer de la toupie qu'ils veulent éteindre, et la font ainsi nécessairement sauter en l'air.

2° Afin d'éviter les accidents il faut, pour lancer la toupie, se mettre à deux ou trois mètres d'un mur et donner le coup dans cette direction.

Remarques sur le jeu de Feu.

A. Le feu n'est point un jeu général ; mais, dans certains établissements, on y joue avec tant d'acharnement qu'on se trouve bien de le prendre au mois de mai. Il ne faut point, dans les commencements, se décourager des fréquents changements de camp ; bientôt ils deviennent rares et c'est ce qui donne beaucoup d'animation à ce jeu : car quelquefois, pendant une récréation entière, c'est le même parti qui se voit obligé *d'allumer le feu.*

B. On commence par jouer avec de grosses toupies, qu'on lance avec des cordes (du sétin) ; plus tard on ranime le jeu en jouant avec de petites toupies.

C. Ce jeu, pouvant devenir facilement dangereux, exige une active surveillance. Il faut surtout interdire de *faucher*, c'est-à-dire de lancer sa toupie au loin dans la cour.

Balle au Koumiou.

1. On dispose en cercle 9 trous pour dix joueurs. Au signal donné chacun se hâte d'occuper un trou en y mettant la partie recourbée du *koumiou*, dont il garde l'autre bout dans les mains. Le joueur qui n'a pas de trou devient *rouleur*.

2. Le rouleur s'efforce avec la partie recourbée de son koumiou de diriger la balle dans l'un des trous. Le joueur auprès duquel roule la balle, la rejette d'un coup de koumiou, puis remet *rapidement* son koumiou dans le trou.

3. Si, au moment où l'un des joueurs a enlevé son koumiou du trou, le rouleur y introduit la balle ou son koumiou, le joueur a perdu et prend la place du rouleur. Il en est de même, lorsque le rouleur atteint de la balle les talons d'un joueur.

4. On ne doit jamais toucher la balle qu'avec son koumiou.

N. B. Les joueurs se liguent contre le rouleur et parviennent quelquefois à le faire courir très-loin. Cela arrive surtout aux changements de rouleurs; car le nouveau venu n'ayant pas le droit de prendre un trou avant d'avoir touché la balle, les joueurs peuvent sans danger s'éloigner de leurs trous.

Remarques sur le jeu de Koumiou.

A. Il est bon de réserver ce jeu aux plus grands : d'abord parce qu'il faut avoir acquis déjà une certaine adresse pour jouer du bâton sans danger pour les voisins ; puis parce que c'est un jeu qui entraîne la formation des bandes.

B. Le koumiou est un bâton haut de 90 centimètres et recourbé par une extrémité ; il ressemble beaucoup aux cannes faites avec des ceps de vigne. Les koumious sont ordinairement en bois de châtaignier.

Boules.

1. Les joueurs se divisent en deux camps d'égale force ; puis chacun prend en main deux boules à la marque de son camp.

2. Placé au but, un joueur lance le *cochonnet* et tâche aussitôt d'en approcher avec une de ses boules.

3. Un adversaire joue à son tour ; s'il ne réussit pas à placer sa boule plus près du cochonnet que le premier, il joue une seconde boule, puis est remplacé par un joueur de son parti, jusqu'à ce que l'avantage de la position leur soit assuré. L'autre parti doit alors reconquérir l'avantage ; et les deux camps sont en perpétuelle lutte pour placer leurs boules de plus en plus près du cochonnet.

4. Quand toutes les boules ont été lancées, le camp victorieux compte autant de points qu'il conserve de boules plus rapprochées du cochonnet. Un des vainqueurs recommence alors à lancer le cochonnet et à se placer, etc.

5. La partie est gagnée par le camp qui le premier obtient 12 points. S'il lui reste encore des boules, il n'est pas obligé de les jouer au risque de se compromettre. On joue en général trois parties de suite, et l'honneur reste au camp qui en a gagné deux ou trois. Le nombre le plus favorable est de 8 à 12 joueurs.

6. Souvent la position des boules est si bien prise qu'on préfère déplacer le cochonnet, ou enlever une boule soit en roulant soit en *poquant*. (*Poquer*, c'est lancer la boule en l'air et la faire retomber sur une autre que l'on vise).

Variété : Grosses boules.

On joue quelquefois d'une autre manière aux boules et sans cochonnet. Il y a pour le remplacer, à une assez bonne distance de l'endroit où l'on joue, une marque dans le sol : c'est le *but*.

Les partis cherchent à en approcher, comme du cochonnet, ou bien à pousser les boules ennemies dans le *noyon*. Le noyon est un fossé établi transversalement à un mètre du but. Toute boule qui tombe dans le noyon est comptée pour rien.

Ces deux points exceptés, on suit les règles des boules ; quelquefois, cependant, on convient de jouer tour à tour chacun une boule.

Remarques sur les jeux de Boules.

A. Lorsqu'on veut jouer aux boules, il faut préparer un certain nombre de jeux en plantant des piquets dans un terrain de niveau et les disposer de telle sorte que, si les élèves manquent leur coup en poquant, la boule frappe le mur et non quelque joueur.

B. Les grosses boules, en obligeant de poquer toujours à la même place, offrent moins de danger, mais aussi moins de variété.

C. Pour rendre les parties plus sérieuses et plus animées, il serait à désirer que l'on intéressât, les grands surtout, par quelque récompense promise au parti victorieux. Par exemple, ceux qui auraient perdu un certain nombre de parties, payeraient, les jours de promenade, quelques fruits ou quelques macarons aux vainqueurs.

Le Croquet.

1. Réunis au nombre de 4, de 6 ou de 8, les joueurs s'associent par groupes de deux. On débute suivant l'ordre des couleurs marquées sur le piquet ; pour cela chaque joueur place sa boule par terre à la distance d'un maillet du premier piquet, cherche à la faire passer sous le premier arceau, puis sous le second, etc. en donnant à sa boule un coup sec de maillet.

2. Celui qui ne réussit pas au premier coup, retire sa boule ; mais après avoir passé le premier arceau, la boule doit toujours rester dans le jeu, et lorsqu'on a manqué, le tour passe au joueur de la couleur suivante.

3. Lorsqu'on a passé un arceau, on y met sa marque et on continue à jouer. On peut jouer également un second coup lorsqu'on a touché une autre boule.

4. Quelquefois il est plus avantageux de *croquer*. Pour croquer, le joueur place la boule qu'il a touchée auprès de la sienne ; il appuie le pied sur sa propre boule et lui donne un fort coup de maillet sans lever le pied ; le contre-coup envoie très-loin la boule ennemie. Croquer ne donne pas le droit de jouer un second coup[1].

5. Au même coup on peut croquer toutes les boules du jeu ou prendre un coup sur elles, mais une fois seulement sur chacune ; lorsqu'on a passé un nouvel arceau, on peut de nouveau les toucher ou les croquer une fois.

6. On a gagné lorsque, après avoir parcouru les arceaux dans le sens indiqué et touché le piquet de l'extrémité, on revient par les arceaux toucher le piquet de départ. Lorsqu'on joue deux par deux, on a soin, pour terminer, d'attendre son partenaire, et après avoir parcouru tous les arceaux on emploie tous ses coups à l'aider ou à détruire le jeu des adversaires : c'est être corsaire.

7. Si la boule est restée sous un arceau on admet qu'elle l'a franchi, lorsqu'on ne peut plus la toucher avec le manche du maillet de l'autre côté de l'arceau. Si une boule sort des limites, on la replace à l'endroit où elle les a franchies.

1. On joue très-souvent d'une autre façon, prenant encore un coup après avoir croqué, et deux si on a touché une boule sans la croquer, mais alors la partie devient trop longue pour pouvoir être jouée ordinairement en une heure. Lorsqu'en croquant on laisse échapper sa boule, l'adversaire joue immédiatement.

Remarques sur le jeu de Croquet.

A. Il convient de ne donner ce jeu que pendant les fortes chaleurs, et de le réserver aux divisions supérieures.

B. Il ne faut pas enfoncer les arceaux en les frappant, cela les déformerait : mais appuyer dessus avec les deux mains en les agitant un peu, ou, si le sol est trop dur, employer une tige en fer, qui se trouve dans toutes les boîtes de ce jeu.

Pour la disposition des piquets et des arceaux, voir les figures 6 et 7 à la fin du volume.

JEUX D'ÉTÉ.

Le Serpent.

1. On creuse dans le sol un serpent qui se replie sur lui-même, et chacun des joueurs doit en faire suivre à sa bille tous les détours pour arriver à l'œil de l'animal et gagner.
2. On ne doit point jouer plusieurs coups de suite; mais toutes les fois que l'on touche un adversaire, on a le droit de jouer de nouveau.
3. Franchir les limites du serpent, être chassé dehors par un adversaire, rester dans les endroits où le serpent se replie sur lui-même, c'est par là même être condamné à tout recommencer.
4. Les joueurs, au nombre de 3 ou 4, peuvent s'associer et jouer alternativement avec la même bille.

Le Pot.

1. Trois ou quatre joueurs se réunissent, creusent un petit trou, c'est le *pot*, et de là cherchent à lancer leur bille le plus près possible d'une raie qui sert de but.
2. L'ordre des joueurs étant ainsi déterminé par leur adresse, chacun lance à son tour sa bille vers le pot.
3. Toutes les fois qu'un joueur fait entrer sa bille dans le pot, ou qu'il touche une autre bille, il compte dix points et peut jouer une seconde fois.
4. On ne peut faire 30, 70 et 100 qu'en mettant la bille dans le pot.
5. A 110 on a gagné, mais on attend qu'un autre joueur ait gagné aussi, puis on fait *trimer* celui qui a le moins de points. Du but il doit chercher à atteindre le pot; s'il n'y réussit pas, tous les joueurs calent une fois sa bille; il doit viser alors le pot de l'endroit où il est relégué, ou retourner au but s'il le préfère. Les autres joueurs recommencent à le caler encore, et ainsi de suite. Après quelques coups on lui fait grâce, et la partie recommence.

Remarques sur les jeux de Billes.

A. Il est bon de retarder autant que possible les jeux de billes et d'attendre que les chaleurs soient persistantes, car c'est la mort des jeux généraux.

B. Les billes ont l'inconvénient de faire du bruit à l'étude, en classe, au dortoir, etc.; aussi est-il nécessaire de faire confectionner de petits sacs assez solides, et d'exiger que *toujours* en dehors des récréations les billes soient renfermées dans les sacs.

C. Il faut veiller à ce que les billes de prix ne servent que pour caler ou ne soient que rarement mises en enjeu; sans cela il y a de vraies pertes pour certains élèves et des gains trop considérables pour d'autres.

D. Il est nécessaire de laisser aux enfants plus de latitude pour le choix des jeux tranquilles d'une même espèce; toutefois, pour les petites divisions surtout, si l'on veut faire durer longtemps les jeux de billes, il faut suivre un certain ordre progressif et ne pas les indiquer tous à la fois.

E. Creuser trop profondément la terre ne rend pas le jeu de billes plus intéressant et détériore la cour : la profondeur de 3 centimètres est bien suffisante.

Voyez la figure 8 à la fin du volume

Le Triangle.

1. Un triangle est tracé sur le sol; chacun y dépose deux ou trois billes, et *débute* pour décider l'ordre des joueurs.

2. Le premier coup se joue du but, les autres de l'endroit où se trouve la bille; toutefois, si la bille est plus éloignée que le but, on peut toujours jouer du but.

3. Tout joueur gagne les billes qu'il fait sortir du triangle, pourvu que la sienne n'y reste point; car dans ce cas il remet dans le triangle les billes qu'il vient d'en faire sortir, et retourne lui-même au but, d'où il essaye immédiatement de se mieux placer.

4. Le joueur qui lance sa bille sur la *raie* peut l'y laisser, mais il n'a pas le droit de prendre une bille du triangle qui se serait arrêtée sur la *raie*.

5. Si vous atteignez la bille d'un joueur, il doit vous donner toutes les billes qu'il a déjà gagnées lui-même; s'il n'en a gagné aucune, il doit retourner au but. Si vous n'avez encore gagné aucune bille, le joueur que vous atteignez doit remettre ses billes dans le triangle.

6. Toutes les fois qu'on atteint une bille soit du triangle, soit d'un autre joueur, on a le droit de jouer un second coup.

7. Lorsque la bille est arrêtée par le pied, si l'on crie : *Bon pied!* on joue ensuite de cet endroit; si au contraire quelqu'un crie d'abord: *Mauvais pied!* on rend à la bille l'impulsion que l'obstacle lui avait enlevée.

N. B. Après que toutes les billes du triangle ont été gagnées, on déclare quelquefois *poursuite à mort;* alors tous ceux qui ont gagné quelque bille jouent les uns sur les autres, et celui qui attrape la bille d'un autre devient possesseur de toutes ses billes. Ceux qui n'ont rien gagné n'ont pas le droit de prendre part à cette poursuite.

Remarques sur le jeu de Triangle.

A. Le Triangle est le plus beau jeu de billes, mais il faut veiller à ce que les enjeux ne soient pas trop considérables.

B. Quelquefois on donne à la ligne qui entoure les billes la forme d'un rond.

Le Blocus.

Les élèves jouent, en certains pays, à un jeu bien simple que nous indiquerons en quelques mots : c'est le Blocus.

On construit un rempart élevé d'un pouce environ, et formant une circonférence de deux pieds de diamètre. Ce rempart, renfermant les billes, est ouvert aux deux extrémités. Une des portes appartient à deux joueurs, l'autre aux deux adversaires.

Pour gagner une bille, il faut que les joueurs la fassent sortir par la porte qui leur appartient. Chacun joue trois coups de suite, mais les enjeux doivent être après coup rendus à chacun.

Voyez la figure 10 à la fin du volume.

La Pyramide.

1. On trace un cercle d'un pied de diamètre, et l'un des joueurs appelé *fermier* y construit de ses billes une petite pyramide.
2. Les autres jouent tour à tour comme au triangle. Toute bille qu'ils font sortir du cercle est à eux, mais en revanche ils donnent une bille au fermier toutes les fois qu'ils n'ont rien touché.
3. Lorsqu'on a touché une bille, on a le droit de jouer de nouveau.
4. Si l'on reste dans le rond, il faut retourner au but.
5. Si les joueurs perdent trop, ils peuvent abandonner la partie, mais doivent laisser au fermier ce qu'il a gagné.
6. On égalise les chances en faisant, selon la force des joueurs, le cercle plus ou moins grand.

Les Calots.

On joue de deux façons :

I. La *Poursuite*. On compte 10 toutes les fois que l'on touche le calot de l'adversaire, et le premier arrivé à 100 gagne la partie. Quand on atteint un calot, on joue de nouveau.

II. La *Trime*. Les joueurs font un trou ou *pot* et débutent ; le plus éloigné de la raie devient trimeur. Il doit mettre son calot dans le trou en jouant du but. S'il n'y réussit pas, chaque joueur l'écarte d'un coup de calot. Le trimeur cherche de nouveau à atteindre le pot de l'endroit où son calot a été renvoyé, et ainsi de suite ; mais si l'un des joueurs l'a manqué, il peut revenir au but. S'il parvient à mettre son calot dans le pot, les autres joueurs font trimer alors celui qui était l'avant-dernier au début, et le premier trimeur le cale après les autres.

Ces deux poursuites terminent le jeu et on recommence une nouvelle partie.

Le but ne doit être qu'à deux ou trois mètres du trou.

Remarques sur les jeux de Billes.

A. Nous ne parlons pas de la *Bloquette*, qui est un jeu de hasard ; la *Tapette* a presque les mêmes inconvénients, car elle emploie un grand nombre de billes qui sont gagnées ou perdues par un coup que la chance détermine presque uniquement. Ces deux jeux ne peuvent durer longtemps et tendent à ôter toute valeur aux billes, qui changent si facilement de possesseur.

B. Il y a cependant une variété de *Tapette* qui ne présente pas ces inconvénients ; la voici :

La Ligne.

On trace devant un mur une ligne perpendiculaire sur laquelle les billes sont placées à égale distance. Puis on les vise d'un but assez éloigné. Il y a, suivant les conventions, deux moyens de pêcher à la ligne :

1° *A la Tapette.* On vise le mur, et si on atteint une bille en revenant, on gagne toutes les billes qui se trouvent entre le mur et la bille touchée.

2° *Au Viser.* On vise directement une bille, et si on la touche on s'empare de toutes les billes qui sont le plus rapprochées de soi. Le joueur doit désigner d'avance la bille qu'il vise ; s'il en atteint une autre, il la remet à sa place

Les Villes.

1. On creuse aux quatre coins d'un grand carré des trous entourés d'un fossé, ce sont les *villes;* au centre on établit une ville plus grande, avec une double enceinte de fossés, c'est la capitale.

2. Les joueurs débutent, et chacun cherche à prendre une ville, surtout la capitale; il suffit pour cela de mettre sa bille dans le trou qui est au centre de la ville.

3. Le jeu consiste à défendre les villes que l'on a déjà prises et à en prendre d'autres. Pour gagner il faut être maître de toutes les villes.

4. Si un ennemi, en attaquant votre citadelle, tombe dans vos retranchements: vous pouvez le caler trois fois des fossés de votre ville, puis jouer encore un coup dans une autre direction, en partant soit de la ville, soit de l'endroit où vous êtes resté en repoussant l'agresseur.

5. Celui dont plusieurs villes sont ainsi assiégées peut caler trois coups sur chacun des ennemis.

6. Tout joueur qui a été chassé peut jouer soit de l'endroit où il a été envoyé, soit d'une de ses villes. Le maître de la capitale a le droit, s'il le désire, de se retirer des fossés d'une ville qu'il attaque.

7. Le joueur auquel on prend une ville doit recommencer du but, à moins qu'il ne possède une autre citadelle.

8. On peut jouer un second coup lorsqu'on atteint la bille d'un autre joueur, ou que l'on s'empare d'une ville.

9. Ordinairement les joueurs s'associent deux à deux, mettent en commun leurs prises et les défendent aussi bien l'un que l'autre; le jeu devient par là beaucoup plus intéressant.

Remarque sur le jeu des Villes.

C'est, après le Triangle, le plus beau jeu de billes; mais tandis que ce dernier disperse souvent les joueurs, à cause de l'attrait du gain, le jeu des Villes, au contraire, réunit presque toujours ceux qui ont creusé en commun leurs remparts; aussi, pour ce motif, est-il bon de ne laisser jouer aux Villes que vers la fin de l'année.

Voyez la figure 9 à la fin du volume.

La Marelle.

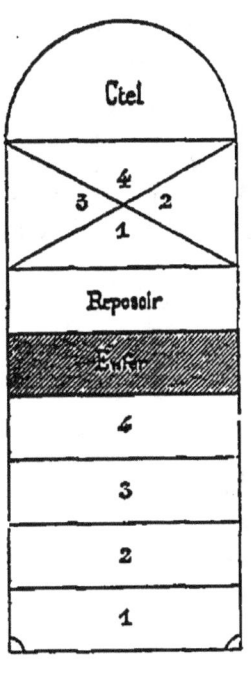

On trace un grand rectangle ; puis, pour le diviser en huit rectangles égaux, on mène des parallèles aux plus petits côtés. Le cinquième rectangle est l'*enfer*, et le sixième le *reposoir*. Au lieu d'une ligne séparant le septième et le huitième rectangle, on trace les diagonales de ces deux figures réunies ; on forme ainsi quatre *culottes* : la première se trouve à l'entrée ; la seconde est le triangle de droite ; la troisième, le triangle de gauche ; la quatrième est la plus rapprochée du ciel. *Le ciel* est un demi-cercle fermant la marelle à sa partie la plus éloignée. Enfin, des deux côtés du premier rectangle on fait deux petits arcs de cercle qui s'appellent *marchands de vin*.

2. La *Marelle* est un petit disque de 5 à 6 centimètres de diamètre façonné ordinairement avec une tuile.

3. Le premier joueur lance sa marelle dans le premier rectangle, y saute à cloche-pied ; puis, restant toujours sur le même pied, fait sortir la marelle du rectangle et revient au but. Il lance successivement sa marelle dans les trois rectangles suivants, s'y rend à cloche-pied, et la ramène au point de départ entre les deux marchands de vin.

4. Envoyer la marelle dans un autre rectangle qu'il ne faut, marcher sur une raie ou y laisser la marelle, ne pas éviter les *marchands de vin*, sont autant de maladresses qui empêchent un joueur de continuer, et donnent au suivant le droit de jouer. On reprend ensuite à l'endroit où l'on a échoué.

5. Celui qui tombe dans l'enfer ou le touche seulement du pied, doit tout recommencer.

6. Dans *le reposoir* on peut mettre les deux pieds : aux *culottes*, il faut en sortant du reposoir, sauter en même temps dans la seconde et dans la troisième culotte, mettant un pied dans chacune, puis se retourner en sautant ; de là sauter dans la première et dans la quatrième, retirer le pied de la quatrième, pousser la marelle dans les trois autres culottes, et revenir en poussant la marelle comme pour les autres rectangles.

7. Pour arriver au *ciel*, y rester et par conséquent gagner, il faut qu'après y être parvenu à cloche-pied, et avoir sauté dans les culottes (comme précédemment), le joueur mette avec un de ses pieds la marelle sur l'autre, et la lance au-dessus de toute la figure, ayant toujours soin qu'elle passe entre les deux marchands de vin.

Remarque sur les Marelles.

La Marelle *ordinaire* est la meilleure; la Marelle des *jours* est presque aussi intéressante; on joue peu à la Marelle *circulaire,* parce qu'elle est très-difficile; cependant elle est fort en usage dans certaines parties du nord de la France. Nous ne ferons que donner le dessin de deux Marelles qui ont la forme d'un colimaçon; elles sont désignées ordinairement sous le nom de Marelles *rondes;* la simple inspection de la figure montre qu'elles offrent peu de variété et par suite moins d'attrait; l'une d'elles est difficile, parce qu'elle a beaucoup d'enfers.

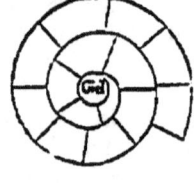 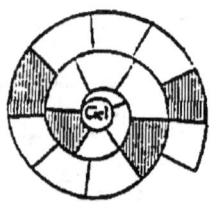

Marelle des jours.

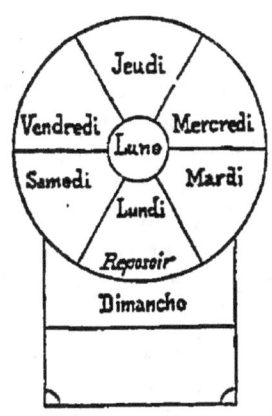

1. On trace un cercle qu'on divise par des diamètres en six parties égales : au centre est un autre petit cercle appelé *Lune* ; chacun des secteurs reçoit le nom d'un jour de la semaine ; mais le Dimanche est placé au dessous du Lundi, formant lui seul un rectangle échancré par le haut. En dessous du Dimanche est un rectangle semblable à ceux de la marelle ordinaire.

2. Le premier joueur lance successivement son palet dans le rectangle d'entrée et dans les secteurs désignés par les *jours* de la semaine ; à chaque fois il va à cloche-pied et ramène la marelle en la faisant passer par les jours précédents, puis par le premier rectangle.

3. Il évite soigneusement de mettre le pied ou de lancer la marelle dans la *Lune*, car il faudrait tout recommencer. Arrivé aux derniers jours, il peut faire passer la marelle par-dessus la Lune sans qu'elle s'y arrête toutefois : elle tombera ainsi tout près du premier rectangle, et pourra être du coup suivant lancée hors du jeu.

4. Après le *Samedi* le joueur lance son palet dans la *Lune*, s'y rend comme précédemment, met la marelle sur son pied, parcourt les différents jours, et, arrivé au Lundi, jette le palet hors du jeu. Il lance alors de nouveau le palet dans la *Lune*, et recommence la même opération en portant le palet sur la tête. Enfin il lance le palet pour la dernière fois, le met sur son bras à l'articulation du coude, puis ouvre rapidement le bras, ce qui projette la marelle en dehors des lignes. Si elle passe entre les deux marchands de vins, il a gagné.

N. B. Inutile de dire qu'on passe son tour au joueur suivant pour les mêmes fautes qu'à la marelle ordinaire ; par exemple, mettre le pied ou la marelle soit sur la raie, soit sur les marchands de vin, envoyer son palet dans un autre jour qu'il ne faut, mettre le pied par terre, etc.

Marelle Circulaire.

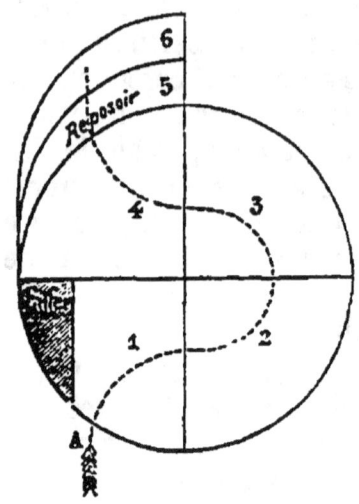

1. Le joüeur placé en dehors du cercle au point *A* jette la Marelle dans le cadran 1, y saute à cloche-pied, en ne faisant *qu'un bond* et renvoie *du même bond* la marelle en dehors du cadran.

2. La même chose se pratique pour les cadrans 2, 3, 4, en ayant soin de n'y faire qu'un seul bond à cloche-pied, lorsqu'on va chercher la Marelle. En la ramenant on peut lui donner plusieurs *coups*, pourvu qu'à chaque fois elle avance un peu. Elle doit, au retour, repasser par tous les cadrans déjà faits.

3. La Marelle est ensuite lancée dans le *reposoir*; le joueur va l'y retrouver en passant à cloche-pied par les cadrans 1, 2, 3, 4, et, après s'être reposé s'il le veut, il chasse la Marelle comme auparavant, jusqu'au point de départ *A*.

4. La Marelle est alors lancée dans le cadran 6; le joueur se rend de nouveau dans le reposoir, puis saute à cloche-pied dans le cadran 6, ramenant du même bond la Marelle dans le reposoir, etc. (Les mêmes règles s'observent pour les cadrans 7, 8, 9, etc., que l'on peut multiplier pour augmenter la difficulté du jeu).

5. Le dernier coup se nomme *le tour du monde*. Le joueur, parti du point *A*, chasse à chaque bond la Marelle en passant par les cadrans 1, 2, 3, 4, le reposoir et les autres cadrans; il revient ensuite par le même chemin en ne faisant *qu'un saut* dans chaque cadran, et en poussant la Marelle *du même coup*.

6. On ne peut jamais s'arrêter au reposoir en revenant.

7. La partie rayée dans le n° 1 est l'*enfer;* si la Marelle s'y rend, le joueur doit tout recommencer.

8. Pour éviter toute discussion, on met ordinairement aux points d'intersection des lignes de petites pierres; si la Marelle les rencontre, le coup est considéré comme bon.

La Galoche.

1. On creuse un trou de quatre à cinq centimètres de profondeur, et chacun des joueurs y met deux ou trois billes. La Galoche est placée auprès des billes pour les garder; elle est debout entre les billes et le but, qui doit être à quatre pas environ.

2. Chaque joueur lance l'un après l'autre ses deux ou trois palets. S'il abat la Galoche, il gagne toutes les billes qui se trouvent plus rapprochées de son palet que de la Galoche. Mais si la Galoche reste la plus rapprochée de toutes les billes, elle est considérée comme ayant gagné; on la relève, et le joueur qui l'a fait tomber double sa mise.

3. A chaque coup on peut au gré du joueur soit compter immédiatement le gain ou la perte, soit attendre qu'il ait joué tous ses palets : ainsi il a le droit, s'il lui reste encore quelques palets, de chercher soit à faire sauter la Galoche, soit à se mieux placer.

4. Chaque joueur peut laisser sur le jeu un palet, s'il est bien placé; mais lorsque la Galoche tombe, tous les palets doivent être relevés, après que celui qui a renversé la Galoche a lancé tous les siens.

5. Lorsque la Galoche en tombant n'a pas fait doubler la mise, parce que le joueur a gagné quelques billes, elle reste par terre, et les joueurs s'efforcent d'approcher des billes ou de faire sauter la Galoche.

6. Les joueurs peuvent s'associer s'ils sont quatre; cela ajoute à l'intérêt; mais il ne faut pas être plus nombreux.

Celui qui a joué le second à la première partie, joue le premier à la seconde.

Remarques sur le Jeu de Galoche.

A. Ce jeu, bien connu dans une partie de la Bretagne, vient fort à propos occuper les élèves à la fin de l'été et les reposer du jeu de billes.

B. La Galoche est une espèce de bouchon, mais doit avoir environ huit centimètres de hauteur. Tournée et un peu ornée, elle revient à quinze ou vingt centimes, d'après le modèle qui est donné dans la planche.

Voyez la figure 10 à la fin du volume.

Le Bouchon.

Le jeu de *Bouchon* a beaucoup d'analogie avec le jeu de Galoche et est bien plus connu; mais il a moins d'intérêt et présente surtout le grand inconvénient d'amener presque toujours les enfants à jouer de l'argent.

On joue au Bouchon comme à la Galoche, mais sans doubler la mise, et chaque joueur n'a que deux palets.

Quilles.

1. Les joueurs au nombre de quatre ou de six et divisés en deux camps, jouent du but dans un ordre déterminé ; chaque camp joue alternativement un coup.

2. Le joueur s'efforce d'abattre de volée quelques quilles ; s'il y réussit, il peut jouer un second coup de l'endroit même où la boule s'est arrêtée. Si la boule a roulé avant d'atteindre une quille, cela ne compte point.

3. La quille du milieu *renversée seule* donne 9 points si elle reste dans le carré, et 18 si elle sort du carré et que l'on ait joué du but. La quille d'un coin *renversée seule* donne 5 points. Dans les autres cas on compte 1 point par quille renversée.

4. La partie est en 50, mais si on dépasse ce nombre ; on revient à 25 en y ajoutant le nombre de points qui a dépassé 50. On ne peut retomber qu'une fois à 25, et dans le cas où cela arriverait une seconde fois, les deux camps perdent tous deux, et doivent l'un et l'autre céder la place à de nouveaux joueurs ; ordinairement les vainqueurs restent de droit à la partie suivante.

5. Le parti qui a le moins de points doit toujours relever les quilles.

On est convenu de compter pour abattues les quilles qui, assez mal équilibrées, tombent sans qu'on puisse se rendre compte des causes de leur chute.

Remarques sur le jeu de Quilles.

A. Lorsque les bras sont trop faibles, on peut faire rouler la boule; mais cela ôte au jeu une partie de son intérêt.

B. Pour que les quilles soient solides, il faut les acheter en bois fendu.

C. Il y a une variété de ce jeu, mais moins intéressante et qui trouverait plutôt sa place dans les jeux de campagne : elle est assez fatigante, parce qu'il faut se baisser pour lancer le palet. La voici telle qu'elle nous a été apportée du royaume de Siam :

Jeu de Siam.

On remplace la boule du jeu de Quilles par un disque en bois (de 30 à 40 centimètres de diamètre) dont les bords sont légèrement taillés en biseau. Il n'y a pas de but; on se met auprès des quilles à l'endroit qu'on préfère; mais le disque doit faire, grâce à son biseau, un tour entier avant de renverser les quilles; on ne peut gagner qu'à cette condition.

Les joueurs suivent pour le reste les règles du jeu de Quilles, mais jamais ils ne peuvent jouer deux coups de suite.

Il faut pour ce jeu un terrain très-uni et des quilles plus légères.

Chiquette.

I. Cinq, six, sept ou huit joueurs choisissent un couteau facile à planter en terre, et remuent un peu le terrain, afin que le couteau s'y enfonce plus facilement.

II. Chaque joueur commence alors les exercices indiqués ci-dessous, jusqu'à ce qu'il manque en quelque point. Alors il passe le couteau à son voisin, et, lorsque revient son tour, il reprend à l'exercice mal réussi.

Ces exercices ont tous pour but de planter en terre le couteau, mais à chaque fois on le lance d'une façon différente.

1. On pique le couteau en terre.
2. On lui fait faire un tour en le lançant en l'air après l'avoir mis sur la main;
3.sous la main;
4.sur le poing fermé;
5. On lui fait faire un tour en lançant le manche des yeux, du nez, de la bouche, du menton, des cheveux, du front;
6. de chacun des dix doigts;
7. des genoux.
8. On fait deux coups de suite chacun de ces exercices.
9. On fait les quatre premiers exercices avec le couteau à moitié fermé.
10. *Galopade* : le couteau est planté à demi couché, et on lui fait faire d'un seul coup de main plusieurs tours.
11. *Chiquette* : il faut pour gagner toucher avec le couteau un morceau de bois planté en terre. Ce morceau de bois, appelé *chiquette*, ressemble à un petit bout de crayon, ou plutôt à un radis.
12. *On mange la chiquette* : celui qui est le plus en retard, au moment où un joueur gagne, doit pour punition manger la chiquette, c'est-à-dire la retirer avec ses dents. Préalablement chaque joueur enfonce la chiquette en lui donnant un coup du manche de son couteau; mais on répare cet acte barbare en creusant alentour deux petits trous, l'un pour le menton, l'autre pour le nez du patient. Si plusieurs sont *ex-æquo* au moment fatal, on les fait jouer jusqu'à ce qu'ils se soient distancés.

Remarques sur le jeu de Chiquette.

A. Ce jeu est bien moins dangereux qu'on pourrait le croire ; mais il faut veiller à ce que les spectateurs mettent leurs mains à une certaine distance de l'endroit où doit retomber le couteau.

B. La chiquette peut se jouer avec avantage dans les haltes qu'on fait au milieu des promenades pendant l'été.

JEUX DES PETITES RÉCRÉATIONS.

Chat Perché.

1. On se réunit au nombre de cinq ou six joueurs, puis on crie : « Le dernier perché l'est ! » Celui qui en effet reste le dernier à terre est le *chat*, et doit poursuivre les autres qui courent se percher çà et là.

2. S'il atteint quelque joueur, au moment où ce dernier tient encore le pied par terre, celui-ci devient le chat à son tour.

3. Le nouveau chat ne peut reprendre son *père* (c'est-à-dire celui qui vient de le prendre) qu'après que ce dernier s'est perché.

4. Il est défendu de se pousser, et celui qui aurait ainsi fait prendre un autre devrait trimer à sa place.

5. Pour changer de place il est fort en usage de former de petites chaînes. Comme, pour ne pas être pris, il suffit de toucher un joueur perché, plusieurs se mettent à la file et trouvent ainsi le moyen de changer impunément de place.

Chat Coupé.

1. On se réunit par groupes de cinq ou six joueurs ; le *chat* désigne celui contre lequel il va courir et lui donne trois pas d'avance ; s'il l'atteint, ce dernier devient chat à son tour.

2. Mais si pendant cette course un troisième joueur passe entre les deux premiers, c'est ce troisième que doit poursuivre le chat ; et ainsi de suite jusqu'à ce que le dernier qui ait *coupé* soit pris par le chat.

3. On ne doit point courir sur son *père* (c'est-à-dire sur celui qui vient de vous prendre) jusqu'à ce qu'il ait *coupé*.

Remarques sur le jeu de Chat perché.

A. Le jeu de Chat perché a deux variantes pour le Hangar : *Touche-bois* ou *Touche-fer* et le *Chat à cloche-pied;* mais elles lui sont bien inférieures.

B. Les petites chaines donnent plus d'animation au jeu.

Vise à trois pas.

1. Une quinzaine de joueurs se réunissent et tirent les camps. Ceux qui ont le dessus vont se cacher dans la cour, les autres se tiennent dans un camp peu étendu et se tournent vers le mur en attendant le signal.

2. Au cri : « C'est fait! » les trimeurs commencent leurs perquisitions, mettant en avant leurs meilleurs coureurs et s'avançant avec précaution. Pour forcer un ennemi à se débusquer, il faut approcher de lui au moins à la distance de trois pas, et crier alors : « Vise N.! » puis on retourne vite au camp. Aussitôt, en effet, le joueur visé poursuit tous les trimeurs, et s'il en atteint un seul, on recommence la partie.

3. Si le joueur visé n'atteint personne, les trimeurs continuent à chercher les autres, et gagnent la partie s'ils parviennent, sans être pris, à viser tous leurs adversaires.

4. Ceux qui se cachent ne sont nullement obligés d'attendre pour partir qu'on les ait visés ; ils peuvent aussi éviter longtemps d'être visés en restant toujours à plus de trois pas de leurs adversaires ; c'est même une ruse souvent employée pour attirer les trimeurs dans quelque embuscade.

5. Il y a *à faux*, et l'on recommence la partie :

a. Lorsqu'au moment où quelqu'un est visé, tous les trimeurs ne sont pas au moins à trois pas de leur camp ;

b. Lorsqu'un trimeur s'est trompé en visant.

6. S'il y a quelque doute sur la distance de trois pas, on demande trêve et on les mesure. Ces pas doivent toujours être faits sans élan.

Remarques sur le jeu de Vise.

A. C'est à dessein que dans ce recueil se trouve omis le vrai jeu de *Vise*, où les élèves se cachent derrière des planches. Par ce jeu les élèves se dérobent trop à la surveillance, et toutes les planches fussent-elles tournées du côté du Surveillant, les élèves se trouvent encore trop groupés et sans mouvement.

B. Il y aurait peut-être un moyen d'éviter ces dangers en faisant confectionner des planches formant une sorte d'accent circonflexe et assez étroites pour qu'un seul élève puisse s'y cacher. Ces planches seraient percées de deux ou trois trous pour que l'élève caché puisse regarder et sortir à temps. Des sacs assez larges feraient aussi l'affaire.

C. Dans ce jeu, où toute la cour se partage en deux camps, il ne faut pas viser tous les élèves, mais fixer à 12 le maximum. Il n'y a plus besoin alors de s'approcher à trois pas de quelqu'un pour le viser, on le fait dès qu'on a pu le reconnaître.

Saute-Mouton.

1. Sept ou huit joueurs se réunissent, tracent une raie sur le sol et sautent le plus loin possible. Le moins leste devient le *mouton*; le plus leste saute le premier, et ainsi de suite.

2. Le mouton se place en travers de la raie, courbe le dos, met les deux mains sur les genoux et baisse la tête; les autres joueurs sautent l'un après l'autre par-dessus son dos en y posant les mains.

3. Au second tour, le mouton s'éloigne de la raie d'une distance égale à la longueur de son pied, augmentée de la largeur d'une semelle; au troisième tour, on augmente de même la distance, et ainsi de suite.

4. Au quatrième tour chacun fait, avant de sauter, un pas au delà de la limite; au neuvième et aux suivants on en fait deux.

5. Au douzième tour, que l'on appelle la *promenade*, chaque joueur fait avant de sauter autant de pas qu'il le désire. La partie se termine alors, et celui qui en sautant était l'avant-dernier, prête son dos aux joueurs.

6. Il est rare que le mouton reste dessous pendant les douze tours; car il est remplacé par les sauteurs maladroits qui toucheraient la tête du mouton, ne le franchiraient pas, ou marcheraient sur la raie. Chaque fois qu'il y a un nouveau mouton on recommence comme au premier tour.

Remarques sur le jeu de Saute-Mouton.

A. Ce jeu est ici relégué aux petites récréations, bien qu'en certains établissements il paraisse mériter plus d'importance. Mais en réalité *Saute-Mouton* longtemps continué favorise trop les bandes, les conversations et n'a aucun des avantages qu'offrent les grands jeux.

B. Il faut empêcher de *forcer* trop loin, de donner des claques, des éperons, etc.; il y a plus d'un inconvénient.

Promenade ou Cavalcade.

A. Il n'y a plus de patient, chacun saute sur le dos des camarades qui le précèdent, se prête à leur jeu, puis, lorsque tous ceux qui le suivaient ont passé sur son dos, il recommence à sauter, et ainsi de suite.

B. Si les joueurs disent *poursuite*, ils se rapprochent, et les sauts devenant plus multipliés, l'animation double.

C. A ce jeu, et surtout à la poursuite, il est plus commode de se placer en tournant le dos à ceux qui vont sauter : il y a ainsi un mouvement de moins à faire.

D. Ce jeu, étant sans but et sans autre attrait que celui de sauter, a souvent peu de durée.

Saute-Mouton aux Mouchoirs.

1. Les joueurs, au nombre de sept ou huit, roulent en forme d'anguille leur mouchoir, et le déposent en sautant sur le dos du mouton.

2. Ils font le second, le troisième et le quatrième tour selon les règles de la partie ordinaire.

3. Au cinquième tour les joueurs, suivant l'ordre inverse, doivent reprendre leur mouchoir sans entraîner celui d'un autre.

4. Celui qui n'emporte rien, entraîne un autre mouchoir, ou touche la tête du mouton, doit prendre sa place.

Saute-Mouton aux Couronnes.

1. Les joueurs au nombre de six ou sept roulent leur mouchoir et le nouent aux extrémités en forme de couronne.

2. Ils mettent pour sauter cette couronne sur leur tête, et doivent la faire retomber au delà du mouton.

3. Celui qui n'y réussit pas, ou qui laisse tomber sa couronne sur une de celles qui sont à terre doit prendre la place du mouton et tous recommencent le premier tour.

4. Au second tour, tous les joueurs doivent ramasser leurs couronnes avec les mains, sans que les pieds puissent changer de place après le saut.

5. Au troisième tour, la couronne est lancée de la même façon, mais doit être ramassée avec les dents, sans qu'il soit encore permis de changer de place.

6. Aux tours suivants on saisit au vol la couronne d'abord avec les deux mains, puis avec la main droite et enfin avec la main gauche. Lorsque les joueurs sont assez exercés, ils doivent à ce troisième tour la recevoir avec une main par-dessous la jambe.

Remarque sur le jeu de Saute-Mouton aux Couronnes.

Le jeu de Saute-Mouton aux couronnes est très-intéressant et demande beaucoup d'adresse. Il faut y défendre les claques, les éperons et autres abus du même genre.

Traversée.

1. Il y a aux extrémités de la cour deux camps étendus, mais peu profonds. Tous les joueurs sont dans le même camp, tandis que les deux gendarmes, la casquette retournée, les attendent au milieu de la cour.

2. Au signal donné, les joueurs s'élancent d'un camp à l'autre, et sont pris si un gendarme les frappe trois fois de la même main et dans la même traversée.

3. Ceux qui ont été pris retournent leur casquette et aident les gendarmes aux coups suivants, en prenant comme eux ceux qui cherchent à traverser l'intervalle des deux camps.

4. Aussitôt que tous les joueurs sont rentrés dans le camp, un nouveau signal est donné, et tous s'élancent vers l'autre camp. Personne ne peut rentrer dans le camp qu'il vient de quitter.

Berger.

Désigné par le sort, le berger doit rassembler son troupeau. Le premier joueur qu'il prend devient son chien et l'aide à prendre les autres moutons. Ceux qui sont pris retournent leur casquette ; le dernier atteint est le berger d'une nouvelle partie. — Le nombre des joueurs varie de 5 à 8.

Remarques sur le jeu de Traversée.

A. La Traversée est un jeu général, mais il est loin d'en avoir tous les avantages. Les élèves en effet qui veulent causer sans faire presque autre chose, le peuvent facilement, surtout lorsqu'ils sont pris. Aussi ce jeu n'est-il bon que pour les petites récréations ; mais en hiver il est excellent, le matin après le déjeuner, pour secouer les jeunes enfants et réchauffer leurs pieds.

B. Avec des élèves assez grands on ne donne plus de signaux pour quitter les camps.

Petites Toupies.

Le Rond.

1. On trace un cercle de deux ou trois mètres de diamètre; puis les cinq ou six joueurs qui se sont réunis lancent dans le cercle leur toupie et lui donnent assez d'impulsion pour qu'elle puisse en ressortir.
2. Si une toupie reste dans le rond, le possesseur ne peut la reprendre, mais les autres joueurs visent dessus jusqu'à ce qu'ils l'aient délivrée.
3. Si eux-mêmes laissent leur toupie dans le rond, ils attendent aussi qu'on vienne les délivrer, à moins, toutefois, qu'ils n'aient du même coup fait sortir du rond quelque toupie.
4. Chaque joueur peut avoir plusieurs toupies.

Le Moine.

1. Un joueur lance sa toupie, les autres visent dessus.
2. S'ils ne la frappent pas, ils doivent prendre dans la paume de la main leur toupie pendant qu'elle tourne encore, et lui faire toucher la toupie visée d'abord.
3. Celui qui n'y réussit pas lance alors sa toupie, qui devient le point de mire des autres joueurs.

La Course.

Pour s'exercer, on se réunit par petits groupes, et au signal donné chacun lance sa toupie; celle qui tourne le plus longtemps a le premier prix.

Remarque sur le jeu de Rond.

Le Rond est bien préférable aux deux autres jeux, mais il groupe encore trop les élèves ; aussi ce jeu n'est-il bon que pour les petites récréations. On a soin de remplacer ce jeu par un autre avant qu'il soit épuisé, afin de le reprendre avec entrain à l'époque des grandes chaleurs. Il faut interdire de *faucher*, c'est-à-dire de lancer sa toupie au loin dans la cour.

Garuche entre les dents.

1. Les joueurs, au nombre de six ou sept, lancent leur garuche entre leurs jambes le plus loin possible.

2. Les garuches sont relevées, mises à trente ou quarante centimètres les unes des autres et disposées parallèlement à la raie du but. On suit l'ordre dans lequel elles sont tombées : la garuche qui a été jetée le moins loin sera la plus rapprochée du but et ainsi de suite.

3. Le *Pre* (qui a lancé sa garuche plus loin que les autres) parcourt à cloche-pied l'espace qui sépare les garuches en formant une sorte de grand zigzag, et en évitant d'en toucher aucune. Arrivé à sa garuche, il se baisse, s'appuie sur les deux mains, ramasse sa garuche entre les dents et revient en sautant par-dessus les garuches de deux en deux. Dans tout ce trajet il n'a pas dû changer de pied.

4. S'il manque en quelque chose ou dérange les autres garuches, il doit déposer sa garuche près de la raie.

5. Les autres joueurs font tour à tour la même évolution dans l'ordre indiqué par la position de leur garuche, et, s'ils manquent en quelque point, ils déposent leur garuche plus près encore de la raie que le précédent.

6. Enfin, celui qui reste le dernier passe une fois en courant devant les joueurs, qui, formés en ligne, lui donnent chacun un coup de garuche pour le punir de sa maladresse.

Remarque sur le jeu de Garuche entre les dents.

Ce jeu d'une excessive simplicité occupe facilement pendant une quinzaine de jours les petites récréations, alors qu'aux grandes on joue à la Garuche.

L'Hirondelle.

1. On trace, à partir d'un arbre ou d'un mur, une raie sur le sol. Un des sept ou huit joueurs qui se sont réunis, se laisse bander les yeux et mettre les pieds sur la raie.

2. Le trimeur appuie une de ses mains contre l'arbre, pendant que les joueurs placés à une petite distance jettent leur garuche dans l'espace formé par l'arbre, le sol et le bras du trimeur.

3. Lorsque toutes les garuches ont été lancées, le Colin cherche à en trouver une. Les joueurs dont il a dépassé le gage peuvent le reprendre et sont sauvés ; mais si Colin touche une garuche, le possesseur devient trimeur d'une nouvelle partie.

4. Pour souhaiter la bienvenue au nouveau Colin, les joueurs le poursuivent à coups de garuche pendant un tour de cour.

Quatre Coins.

Cinq joueurs choisissent quatre arbres. Au signal donné, chacun cherche à toucher l'un de ces arbres. Le cinquième joueur doit rester au milieu ; mais il n'attend pas longtemps ; car, comme ses camarades changent de place deux à deux ou trois à trois, s'il a du coup d'œil et de l'agilité, il trouvera bientôt le moyen de s'emparer d'un arbre. Le joueur qui sera ainsi dépossédé, prendra le rôle de trimeur, et ainsi de suite.

Garuche cachée.

En promenade, si on s'arrête, on peut jouer à la *Garuche cachée*. Une dizaine de joueurs se tournent de façon à ne rien voir, tandis qu'un joueur cache une garuche en l'enterrant ou en la perchant.

Puis au mot : « C'est fait, » les joueurs se dispersent et cherchent la garuche. Après une minute, si leurs efforts pour la trouver sont impuissants, ils peuvent demander quel joueur en est le plus près. Deux minutes après ils peuvent réitérer la même question ; et enfin trois minutes après, mais pour la dernière fois, ils peuvent encore demander qui en est le plus près. Celui qui la trouve la dénoue prestement, et reconduit dans leur camp, à coups de garuche, tous ses compagnons moins heureux que lui ; c'est à lui de cacher la garuche.

Balle aux Pots.

1. Auprès d'un mur on creuse neuf trous qu'on entoure d'un petit camp; chaque joueur choisit le sien, puis on tire au sort pour désigner le *rouleur*. Celui-ci, se tenant sur une ligne tracée à un mètre ou deux du mur, fait rouler la balle dans la direction des trous.

2. Le joueur dans le trou duquel est venue la balle, la saisit et cale aussitôt un de ses camarades fugitifs. *S'il atteint quelqu'un*, on met une pierre dans le trou du joueur calé, et c'est à lui à rouler ; *s'il n'atteint personne*, le caleur maladroit reçoit la pierre et recommence à rouler.

3. Si, en trois coups, le rouleur n'a fait entrer la balle dans aucun trou, on met une pierre dans le sien, et on donne la balle à celui qui a roulé avant lui.

4. Si un joueur est resté au camp après que la balle a été ramassée dans un trou, il doit s'enfuir, mais on ne peut le caler qu'après trois pas.

5. Celui qui, après être sorti à la distance de trois ou quatre mètres, a pu rentrer au camp, est en sûreté.

6. Celui qui cale ne doit guère s'éloigner du camp, à moins que l'un des joueurs ne tarde trop à rentrer; il peut alors le poursuivre.

Quelquefois dans ce cas on déclare *Chasse*. Tous les joueurs déjà rentrés au camp se liguent contre le retardataire, courent après lui et se passent la balle de l'un à l'autre; mais ils ne peuvent, après l'avoir reçue, changer de place pour caler. Celui qui est chassé peut, s'il est atteint, caler à son tour ceux qui l'ont poursuivi; mais il doit le faire de l'endroit même où il a ramassé la balle.

7. Lorsqu'un joueur a trois pierres dans son trou, il est *hors jeu*, et dès qu'il y a trois joueurs dans ce cas, on les *fusille*.

La Fusillade.

1. Celui qui doit être fusillé se met près d'un mur et fait rebondir la balle le plus loin qu'il peut. C'est de l'endroit où elle est tombée que les six vainqueurs calent chacun une fois.

2. Le patient a trois coups pour faire rebondir la balle, c'est du point le plus éloigné qu'il doit être calé.

3. Il faut qu'il y ait dix pas au moins entre le *but* et celui qui est calé.

4. On fusille les trois joueurs malheureux de la même façon.

Remarques sur le jeu de Balle aux Pots.

A. On creuse les trous tantôt sur une seule ligne parallèle au mur, tantôt sur trois lignes parallèles, comme au jeu de quilles.

B. Dans les petites divisions il faut que l'élève fusillé se tourne vers le mur et baisse la tête de manière qu'il soit impossible de la frapper. Si quelque joueur cependant atteint la tête, il reçoit le reste de la fusillade.

C. Dans les grandes divisions l'élève fusillé peut se tourner vers ceux qui le calent : car étant visé de plus loin il peut esquiver la balle ou la gober. L'usage est alors de défendre une partie du corps, la tête, les mains, etc., et le maladroit qui les atteint doit subir le reste de la fusillade.

D. Quelquefois chaque joueur cale trois fois, mais c'est trop long, à moins toutefois que l'on ne fusille qu'un seul joueur.

E. Les Espagnols font en plusieurs endroits de la Balle aux Pots un jeu général : ils creusent à cet effet un grand nombre de trous qu'ils disposent en damier et numérotent avec des chiffres en cuivre.

Balle au Mur.

1. La Balle au Mur se joue à deux, ou à quatre associés deux par deux. L'un des deux *sert* (c'est-à-dire, lance doucement contre le mur la balle qui revient rebondir à leurs pieds), l'autre renvoie d'un bon coup la balle contre le mur; elle est reprise par le partenaire, et ainsi de suite. Il n'est permis de reprendre la balle, ni de la main après le deuxième rebond, ni du pied après le troisième.

2. Si la balle ne touche point le mur, ou le touche au-dessous de la hauteur fixée (1 mètre), l'adversaire compte un certain nombre de points. Il en est de même toutes les fois que la balle retombe en dehors des limites du jeu.

3. La première faute est remise, c'est la *blanche* ou la *dame*; les autres se comptent ainsi : 15, 30, 40. Alors la partie devient plus intéressante, et celui qui avait servi jusque-là laisse ce soin à son adversaire.

4. Si les deux joueurs ont 40, on ne gagne pas la partie à la première faute; mais cela donne seulement l'*avantage* au vainqueur; s'il manque, l'avantage sera remporté également par son concurrent, et après cela, quoi qu'il advienne, on fait *jeu*, c'est-à-dire partie gagnée.

5. On peut refuser deux fois le service, qui doit toujours être fait au gré de celui qui est servi; mais une fois qu'on a touché la balle avec la main, il est trop tard pour la refuser.

6. Lorsqu'il survient quelque empêchement véritable pour reprendre la balle, on dit : « *Empêchement*, » et on recommence le service. Un joueur ne peut jamais susciter lui-même un empêchement.

Balle à la Palette.

Il vaut mieux se mettre plusieurs ensemble et chercher à jouer, non pas le plus fort, mais le plus adroitement possible.

On joue en se renvoyant la balle alternativement, soit contre un mur, soit d'une extrémité de la cour à l'autre; mais lorsqu'on aura acquis une certaine habileté, on fera bien de jouer en parties régulières, d'après les règles de la Balle au Mur ou de la Déchamade.

Remarques sur le jeu de Balle au Mur.

A. Bien que la *Balle au Mur* occupe peu d'élèves, c'est toutefois un très-beau jeu, qui a le rare privilége de les passionner. On y laisse souvent jouer une troupe choisie d'amateurs, pendant que le reste de leurs camarades prend part au jeu général.

B. Les balles doivent être en élastique recouvert de laine, puis de peau; elles ont ainsi un rebond convenable et ne font pas de mal aux mains; ajoutons, pour les jeux où l'on se cale, qu'elles sont aussi moins dures à recevoir. C'est la balle qu'on emploie pour tous les jeux, excepté ceux de boucliers.

Remarques sur le jeu de Balle à la Palette.

A. Le *jeu de Palettes* peut occuper assez longtemps une division pendant les petites récréations; mais il a l'inconvénient de faire lancer souvent des balles en dehors de la cour : le meilleur moyen d'empêcher tout désordre est d'envoyer vers la fin de la récréation un bon élève ramasser toutes ces balles égarées.

B. On perfore le manche des palettes, afin de les suspendre facilement au moyen d'une ficelle. Fabriquées sur commande, les palettes coûtent assez cher; aussi l'on trouve une véritable économie à acheter de simples battoirs. (Brière, 8, rue des Lombards, Paris; 15 francs le cent.)

Déchamade.

1. On se réunit trois ou quatre. Un joueur en appelle un autre et lance la balle assez doucement contre un mur. Le joueur désigné appelle, en reprenant la balle, un autre joueur, et ainsi de suite. Les joueurs conserveront cet ordre pendant toute la partie.

2. La balle ne peut être reprise avec la main qu'au premier rebond, et avec le pied qu'aux deux premiers. (Lorsqu'on joue avec de petits ballons, cette règle n'est pas en usage.)

3. On marque un point au joueur qui manque son coup, ne touche pas le mur, le touche trop bas, ou fait retomber la balle en dehors des limites du jeu.

4. Un joueur qui a trois points est mort; les autres continuent la partie jusqu'à ce qu'il y ait un dernier vainqueur.

Petits Ballons.

Plusieurs se réunissent pour se lancer ces petits ballons; mais on s'amuse davantage en jouant suivant les règles de la Déchamade, de la Balle au Mur, ou du Ballon au Camp.

On doit à ce jeu, comme à tous les autres, préférer l'adresse à la force.

Remarque sur le jeu de Déchamade.

La *Déchamade*, très-bon jeu pour un petit nombre, n'est pas d'une grande utilité pratique pour une division considérable.

Remarque sur le jeu des Petits Ballons.

Les *Petits Ballons* en caoutchouc (0,12 cent. de diamètre environ) occupent parfaitement une division pendant les petites récréations; mais il faut choisir un moment où le terrain ne soit point humide. Ceux qu'on achète en peau, surtout en double peau, durent bien plus longtemps que les autres.

Sabot.

A un signal donné, plusieurs joueurs lancent cette espèce de toupie, nommée *Sabot*, et entretiennent son mouvement en la frappant avec une peau d'anguille, ou simplement avec une corde.

Ils jouent : *à la course*, à qui arrivera le premier à l'endroit désigné ; ou encore *à la rencontre*, frappant de leur sabot celui de l'adversaire. Le joueur qui arrête le sabot ennemi, sans que le sien cesse de tourner, a gagné la partie.

Corde à Sauter.

1. Le jeu ne consiste pas seulement à sauter. On le varie en tombant tantôt sur les deux pieds, tantôt sur un seul, en faisant passer la corde en arrière, en la croisant, en faisant des doubles ou des triples tours.

2. On entremêle ces divers exercices, et on lutte avec d'autres joueurs à qui réussira le mieux ou continuera le plus longtemps.

3. Il ne faut presque pas remuer le bras ; l'impulsion donnée à la corde s'entretient presque exclusivement avec les poignets. Voici quelques figures :

Semelle simple : un simple, un demi-simple (sur un pied), deux simples, un demi-simple, trois simples.

Semelle double : un double, un demi-simple, un double, un demi-simple, trois doubles.

Semelle triple : un triple, un demi-double (un pied), un double, un triple, un demi-double, un double, trois triples.

Semelle double-double : un double, un demi-double, deux doubles, un demi-double, trois doubles.

Semelle triple-triple : un triple, un demi-triple (un pied), deux triples, un demi-triple, trois triples.

Tout cela peut se faire en avant ou en arrière ; dans les doubles on peut croiser en commençant ou en finissant, dans les triples croiser au milieu.

Remarque sur le jeu de Sabot.

On ne peut jouer au sabot que dans des cours très-unies et sans poussière; on est donc plus ordinairement réduit à n'y jouer que sous le hangar.

JEUX DE HANGAR.

Chat.

Trois ou quatre joueurs se réunissent. Celui qui est le *chat* prend quelqu'un en le touchant, ce dernier s'efforce de toucher un autre joueur, ou même celui qui l'a pris, etc.

Ce jeu ne consiste pas à courir beaucoup, mais à passer rapidement le *chat* à son voisin, ou à l'esquiver habilement.

Chat à l'Anglaise.

Les Anglais ont une variété de Chat fort risible. Celui qui est pris doit immédiatement porter la main à l'endroit où il a été touché et courir, dans cet état, sur les autres. Il faut que les joueurs ne s'éloignent pas beaucoup, car si le chat a été pris à la jambe, il faut qu'il marche à cloche-pied. D'ailleurs, le Chat est moins une course qu'un jeu d'adresse.

Colin-Maillard à la Corde.

1. On se réunit par groupes de douze environ, et on bande les yeux à un joueur. L'aveugle est muni d'une corde de deux ou trois mètres, terminée par un grelot.

2. Les joueurs forment autour du Colin-Maillard une ronde joyeuse; après deux ou trois tours, le trimeur est averti, et lance en l'air le grelot en retenant dans ses mains l'autre extrémité de la corde.

3. Si le grelot atteint un joueur, tous s'arrêtent; celui qui a été touché s'éloigne de toute la longueur de la ficelle; puis, tous les deux, Colin-Maillard et le joueur atteint, portent à leur bouche une extrémité de la corde.

4. Colin-Maillard prononce un mot (Bonjour, par exemple) et le joueur doit le répéter trois fois distinctement. Si malgré le déguisement de sa voix le joueur est reconnu et nommé par le Colin-Maillard, il prend sa place et devient trimeur d'une nouvelle partie.

Remarque sur les jeux de Chat.

Il est bon de commencer les récréations sous hangar par le jeu de Chat : car il met beaucoup d'animation, réchauffe les enfants, et, n'exigeant pas un nombre fixe de joueurs, il permet aux élèves de s'absenter pendant les premières minutes de la récréation. *Sous le hangar* il faut veiller à ce qu'ils ne courent pas beaucoup, mais esquivent adroitement ou rendent immédiatement le Chat ; autrement il y aurait un véritable désordre.

Remarques sur le jeu de Colin-Maillard.

A. Si l'on ne tient pas à ce que les élèves tournent autour du Colin-Maillard, ils se refroidiront facilement les jours de pluie ; tandis que la ronde bien soutenue en fait un des plus jolis jeux de hangar.

B. Le jeu simple de Colin-Maillard est un jeu charmant lorsqu'il n'y a pas plus de dix joueurs ; mais dans une division nombreuse il devient presque impossible, parce que tous ont bientôt le désir de se faire prendre, ce qui dénature complétement le jeu.

Queue du Loup.

1. Cinq ou six joueurs, se tenant l'un derrière l'autre par leurs habits, doivent se défendre contre un *loup* qui cherche à attraper le dernier (l'*agneau*).

2. En tête le *bélier* ouvre les bras et tâche de barrer le passage au loup, sans toutefois le retenir. Les joueurs qui forment la queue se remuent aussi de leur côté, et se tiennent toujours à l'opposé du loup.

3. Si, par une habile manœuvre, le loup est parvenu à toucher l'agneau, les rôles changent immédiatement : l'agneau devient loup, et le loup devient bélier. Quant au bélier, il n'est plus qu'à la seconde place. Ainsi chacun devient à son tour, loup, bélier, mouton, agneau.

4. Il est défendu de se frapper, de se pousser, et même de se tirer trop fort.

Bâtonnet ou Bouchenick.

On se réunit par groupes de cinq ou six. Un joueur est muni d'un *bâtonnet* long de quinze centimètres environ, et le lance avec le pied contre un de ses camarades : le joueur atteint par le bâtonnet devient *bouchenick* à son tour.

Lorsque les joueurs peuvent s'emparer du bâtonnet, ils font trimer le bouchenick en conduisant à coups de pieds le bâtonnet d'une extrémité du hangar à l'autre.

Plusieurs sont très-habiles à saisir le bâtonnet par le creux du pied, et à le lancer ainsi dans toutes les directions.

Remarque sur le jeu de Queue du Loup.

Ce jeu, très-joli et très-animé, devient un véritable désordre lorsque les joueurs sont trop nombreux ; il faut donc former beaucoup de petits jeux, et tenir à ce qu'il n'y ait pas plus de sept ou huit joueurs dans chacun d'eux.

Remarque sur le jeu de Bâtonnet.

Ce jeu se joue aussi souvent aux petites récréations.

Furet.

1. Dix joueurs environ rangés en cercle tiennent tous des deux mains une corde longue de cinq ou six mètres. Les deux extrémités de la corde ont été nouées, après qu'on y a introduit un anneau ; cet anneau est le *furet*.

2. Un joueur s'est placé au milieu de la ronde qui tourne joyeusement trois ou quatre fois, puis s'arrête. Le furet glisse alors avec rapidité de main en main. Grâce au mouvement de cordonnier, que tous reproduisent sans cesse, le furet peut passer devant le trimeur sans qu'il s'en aperçoive.

3. Cependant le trimeur, les yeux fixés sur la corde, s'efforce de surprendre le furet. Dès qu'il l'a vu briller, il s'élance aussitôt, et saisit la partie de la corde que tient le joueur. Ce dernier doit ouvrir les mains et montrer la corde dont le trimeur vient de s'emparer.

4. Si le furet est pris ainsi, le joueur qui l'a fait prendre trime à son tour. Si le trimeur s'est trompé, il reste à son poste jusqu'à ce qu'il soit assez heureux pour surprendre enfin le furet ; mais il ne doit jamais demander coup sur coup à deux voisins d'ouvrir leurs mains pour lui montrer la corde.

5. A chaque changement de trimeur la ronde fait trois ou quatre tours pour célébrer le nouvel arrivant.

Remarques sur le jeu de Furet.

A. Pour transmettre le *furet* sous les yeux mêmes du trimeur, on le fait délicatement sentir à son voisin dès la première passe, puis à la seconde on le lui confie ; après quoi on peut, en feignant un air embarrassé, attirer l'attention du trimeur, et le tromper ainsi sur la véritable direction du furet.

B. On chante souvent en tournant et en se passant le furet :

Il est passé par ici,	Il court, il court, le furet,
Le furet du bois Maidam,	Le furet du bois Maidam,
Il est passé par ici,	Il court, il court, le furet,
Le furet du bois joli.	Le furet du bois joli.

L'air noté, ainsi que celui des *rondes* les plus connues, se trouve dans l'ouvrage pour les jeunes filles de M^{me} de Chabreuil (Hachette, 2 fr. le volume).

C. Il faut empêcher que l'on garde le furet sans le faire passer. Il est bon aussi qu'il suive toujours la même direction.

Le Sifflet.

On joue quelquefois au *Furet* sans corde, mais avec un sifflet. Les joueurs se le passent rapidement de main en main et surtout donnent habilement le change par leur pantomime. De temps en temps ils profitent, pour siffler, du moment où le trimeur a le dos tourné, et lorsque celui-ci se retourne rapidement, il voit trois ou quatre compères qui ont l'air de tenir le sifflet près de leur bouche dans leurs mains... ; de là véritable embarras pour saisir le coupable.

N. B. Il faut être vingt ou vingt-cinq joueurs. Ce jeu réussit difficilement, parce qu'il exige beaucoup d'entrain et de pantomime. Dans les commencements on parvient quelquefois à attacher par une ficelle le sifflet au dos même du trimeur, ce qui rend le jeu très-piquant.

Corde qu'on tire.

1. Les joueurs, divisés en deux camps d'égale force, tirent une forte corde dans un sens différent.

2. Lorsque l'un des camps a forcé l'autre à s'avancer vers lui de cinq ou six pas, il a gagné.

3. Les vainqueurs se dédoublent alors et combattent entre eux ; puis les nouveaux vainqueurs se dédoublent encore, et ainsi de suite, jusqu'à ce que l'on arrive au combat des deux derniers champions.

4. On propose alors aux vaincus leur revanche ; s'ils sont de nouveau battus, les camps sont bouleversés et l'on recommence.

Paquets ou Chat et Rat.

1. Autour d'un cercle tracé à la craie, quinze joueurs environ se groupent deux par deux, formant ainsi des sortes de *petits paquets*. Le premier joueur se tient derrière le second à la distance d'un pied, et tous sont tournés vers le centre.

2. Le *chat* court sur le *rat*. Le rat tourne autour du cercle des joueurs, mais il se place bientôt en avant d'un paquet ; le joueur qui était à l'extérieur devient rat et doit détaler au plus vite.

3. Si le chat prend le rat, les rôles sont aussitôt intervertis.

4. Ni le chat ni le rat ne doivent faire plus de deux tours sans se faire remplacer.

Chat à cloche-pied, Touche-bois, Touche-fer.

On peut, sous le hangar, jouer au Chat perché en modifiant ainsi les règles : On convient que pour être perché, il suffit d'avoir un pied en l'air, c'est chat à *cloche-pied*; de toucher du bois, du fer, etc., ou telle autre substance désignée d'avance ; c'est *touche-bois, touche-fer*, etc.

Remarque sur le jeu de Corde qu'on tire.

On ajoute souvent beaucoup à l'intérêt de ces luttes en établissant des deux côtés un corps de réserve, que le chef de camp appelle à son secours en cas de détresse.

Remarque sur le jeu de Paquets.

Il faut empêcher à ce jeu que les enfants ne se rapprochent trop, et veiller à ce qu'ils changent souvent de place.

Remarque sur les jeux de Chat à Cloche-pied et Touche-bois.

Ces deux variantes de Chat perché manquent d'entrain.

Balle à la riposte.

1. Les joueurs (une douzaine environ) se placent en rond ; le premier jette la balle au camarade qui est immédiatement à sa droite ou à sa gauche. Celui-ci la reprend dans ses mains avant qu'elle ait touché terre, et la renvoie comme le premier joueur.

2. Lorsque, après avoir achevé le tour, la balle revient au premier, il ne suit plus aucun ordre et se contente d'appeler, en envoyant la balle, le joueur auquel il la lance. Ce dernier joueur en appelle un autre, lui jette la balle, et ainsi de suite.

3. Jamais on ne rend immédiatement la balle à celui qui vient de la lancer. Laisser tomber la balle ou la renvoyer mal sont autant de maladresses pour lesquelles on perd un point ; après trois points on est mis *hors jeu*.

4. Lorsque six joueurs sont ainsi *morts*, on recommence une nouvelle partie, et celui qui n'a aucun point lance le premier la balle.

Balle en posture.

On joue le premier tour comme à la balle à la riposte ; mais ensuite le joueur qui a commis une faute est condamné à rester aussitôt, et jusqu'à la fin de la partie, dans la position qu'il avait lorsqu'il a manqué son coup. Tous, excepté le dernier, se trouvent ainsi tour à tour immobilisés. Le vainqueur alors, pour les délivrer, lance trois fois sa balle en l'air et frappe dans ses mains. C'est ce dernier signal qu'attendent toutes ces statues vivantes ; elles reprennent leur agilité et la partie recommence.

Girouette.

A. Les joueurs déterminent la position du Nord, de l'Est, de l'Ouest et du Sud, puis se mettent en rond, au nombre de douze environ. Le *timonier* est à deux ou trois pas, il crie : « *Nord;* » aussitôt en qualité de *girouettes,* tous, excepté le timonier, doivent se tourner vers le Sud. Puis il crie : « *Ouest;* » tous se tournent vers l'Est, et ainsi de suite.

B. Lorsque le timonier crie *Tempête,* tous les joueurs tournent deux fois de suite sur leur talon.

C. Ceux qui se trompent doivent aussitôt branler la tête comme on le fait pour dire non, et répéter en même temps « *Non.* » Au signal suivant, qui ne se fera pas attendre, ils seront délivrés, s'ils l'ont bien suivi, en bonnes girouettes.

N. B. Ce jeu, très-aimé des Portugais, est un peu trop tranquille pour nous ; il ne peut que procurer quelques moments d'hilarité, et bientôt on doit changer de jeu.

Remarque sur la Balle en posture.

La *Balle en posture* est vraiment amusante.

7.

Chat et Souris.

1. Une douzaine de joueurs se réunissent, et, se tenant par la main, forment une ronde. La *souris* se promène en dehors et va pendre son mouchoir sur le dos d'un joueur : c'est le *chat*.

2. Le chat se met aussitôt à courir après la souris et la suit dans tous ses détours. Mais l'attraper n'est pas chose facile ; car la souris passe aisément sous les bras des joueurs, tandis que le chat, après être entré dans le rond, sent, lorsqu'il veut en sortir, les bras des joueurs s'appesantir un instant sur son dos.

3. Le chat et la souris doivent tenir en courant les mains jointes ou les bras croisés, sous peine de renvoi immédiat.

4. Si le chat se trompe en passant sous d'autres bras que la souris, il retourne à sa place, et la souris va pendre son mouchoir sur le dos d'un autre joueur.

5. Lorsque le chat attrape la souris, il prend sa place et choisit un autre chat.

Chat et souris les yeux bandés.

1. On bande les yeux à un élève qui s'appelle le *chat*, puis on l'attache par le bras à l'extrémité d'une corde : à l'autre extrémité se trouve liée la *souris*, qui tient à la main des castagnettes ou une crécelle ; la corde est fixée par le milieu et empêche le chat et la souris de franchir le cercle formé par les joueurs.

2. Le jeu commence alors : la souris fait entendre son petit instrument et détale. Le chat, armé de son mouchoir ou d'une garuche, court sur la souris, la suivant dans ses détours, écoutant ses pas et sa crécelle. S'il parvient à la toucher de son mouchoir on remplace les joueurs. Chacun devient tour à tour chat et souris. On ne doit pas être plus de vingt-cinq par jeu.

Remarque sur le jeu de Chat et Souris.

Il faut tenir à ce que le chat et la souris conservent les mains jointes ou les bras croisés ; sans cela ils touchent leurs camarades pour s'aider dans leurs détours, et ce jeu présenterait alors de sérieux inconvénients.

Remarque sur le jeu de Chat et Souris les yeux bandés.

On peut se dispenser d'attacher le chat et la souris ; mais alors, pour les empêcher de dépasser le cercle, tous les spectateurs doivent se donner la main et crier *casse-cou*. Il faut, en ce cas, que les joueurs soient un peu plus nombreux.

Touche l'Ours.

1. L'*ours*, enfermé dans un cercle tracé sur le sol, choisit un joueur qui sera son *maître*. Ce dernier passe au bras de son protégé une corde dont il garde l'extrémité dans la main gauche. La corde est longue d'un mètre environ.

2. Les joueurs viennent frapper l'ours avec leurs garuches; mais ils ne peuvent l'atteindre sans mettre un pied dans le cercle.

3. A ce moment, le maître cherche à frapper ces joueurs avec sa garuche, sans toutefois lâcher la corde ; s'il y réussit, le joueur qui est pris devient l'ours d'une nouvelle partie.

4. Celui qui frappe le maître ou attrape l'ours à la tête devient ours à l'instant.

5. Il faut être de quinze à vingt pour ce jeu.

Gare la garuche.

1. Une quinzaine de joueurs se rangent en rond, et se rapprochent le plus possible, tout en ayant soin de tenir les mains derrière le dos.

2. Celui qui a la garuche tourne autour du cercle, et la met discrètement dans les mains d'un joueur. Aussitôt celui-ci administre une grêle de coups à son voisin de droite en le poursuivant en dehors du cercle.

3. Après deux tours, celui qui a été si rudement poursuivi, revient à sa place chercher un refuge; on lui remet alors la garuche, et il va, comme précédemment, la placer, le plus secrètement possible, entre les mains d'un joueur. Aussitôt que la course de ce joueur et de son voisin est commencée, il se met à la place qu'ils laissent vide.

Remarque sur le jeu de Touche l'ours.

Touche l'ours est un très-bon jeu pendant le temps des Garuches, mais il doit être activement surveillé. On fait varier un peu la grandeur du rond suivant l'enthousiasme ou la crainte des joueurs ; d'abord on le trace assez grand pour que l'ours ne soit pas trop frappé, puis on le diminue lorsque les élèves sont devenus plus hardis : cela donne plus d'animation.

Remarques sur le jeu de Gare la garuche.

A. On joue souvent à ce jeu un peu différemment : les joueurs s'écartent plus et ne mettent pas les mains derrière le dos ; mais ils doivent ne pas retourner la tête lorsque le possesseur de la garuche tourne autour d'eux pour la cacher.

B. Bientôt ce joueur crie : « *C'est fait,* » tous regardent ; celui qui voit la garuche auprès de ses talons, s'en empare et frappe vivement son voisin de droite.

C. Le pauvre joueur surpris détale au plus vite, et ne peut revenir s'abriter à sa place qu'après avoir subi pendant deux tours la poursuite de son camarade.

Défenseurs.

1. On joue à peu près comme à la Queue du loup; mais tous les joueurs se tiennent par la main, ou mieux encore par la garuche, si elle est assez solide. Un d'eux reste en dehors et désigne celui qu'il va chercher à frapper de sa garuche.

2. Les joueurs, pour défendre celui qui vient d'être désigné, le mettent à une extrémité de leur chaîne; puis, suivant tous les mouvements de l'agresseur, leur ligne se plie, se replie, et retarde de plus en plus la prise de leur camarade. Ce dernier a-t-il enfin été touché, il donne la main au premier attaquant, et tous deux forment une chaîne qui, par ses deux extrémités, attaquera un nouvel élève.

3. Bientôt d'autres sont pris et rendent l'attaque de plus en plus facile; enfin, lorsqu'il n'y a plus que cinq joueurs qui n'aient pas été atteints, on recommence une nouvelle partie; le premier attaquant est celui des cinq restants qui a le mieux joué. On est environ vingt élèves par jeu.

Colin-Maillard frileux.

1. On bande les yeux à quelqu'un, on lui fait faire un tour, puis on lui demande où il a froid... au dos? à la jambe droite? à la jambe gauche? au bras droit? au bras gauche?...

2. Les joueurs font alors leur possible avec leur garuche ou leur mouchoir pour le réchauffer à l'endroit indiqué, mais *non pas ailleurs*, car ils devraient alors prendre sa place.

3. Cependant Colin cherche aussi à se réchauffer, en allant de tous côtés dans le cercle, et en essayant de toucher quelque joueur avec sa main, ou même seulement à prendre et à garder une garuche. S'il réussit il se fait aussitôt remplacer par le joueur maladroit.

4. On crie *casse-cou* quand Colin-frileux risque de se faire mal contre quelque obstacle, ou sort du jeu; quelquefois même cela ne suffirait pas; alors on le prend et on le remet dans le bon chemin. Il doit laisser s'éloigner tranquillement celui qui lui a rendu ce service. On est environ quinze par jeu.

Loup et Berger.

A. Le *Loup* vient en tête d'une petite chaîne que forment le Berger et ses quatre ou cinq moutons; il s'adresse au *Berger* (c'est le premier de la chaîne) : « Avez-vous un Agneau ? » — « Oui, j'en ai un très-petit, » lui est-il répondu.

B. Ausssitôt le loup fond sur le dernier de la chaîne, qui est l'*Agneau ;* celui-ci s'enfuit au plus vite; les joueurs, pendant cette course, se lâchent le bras et laissent passer les deux coureurs.

C. Si l'agneau est pris, il devient loup; si, au contraire, il parvient à se placer devant le berger, avant d'avoir été atteint, il devient berger.

D. La chaîne se reforme alors dans le même ordre, le loup fait son interrogation, et tâche de prendre celui qui est devenu le dernier, etc.

Colin-Maillard tranquille.

A. Ce jeu est dit *tranquille*, non pas à cause de l'aveugle, mais à cause des autres joueurs (une douzaine environ) qui se déplacent très-peu, ce qui rend le jeu plus tranquille. Les joueurs forment un rond en se donnant la main; mais ils peuvent se quitter dès que Colin a sa liberté.

B. Aussitôt que ce joueur s'avance d'un côté, on se dérobe à sa poursuite, mais en faisant *un pas seulement.* Si Colin passe sans toucher personne, on lui crie au bout d'un ou deux pas : *Casse-cou* ; il saisit la direction de la voix, revient; mais les joueurs, en bougeant encore d'un pas évitent de se faire prendre.

C. Bientôt cependant Colin aura saisi quelqu'un par le bras ou par le corps, ce sera son successeur.

N. B. Ce jeu demande plus d'espace que les autres jeux de Colin-Maillard.

Jeu d'assiettes.

1. On trace une *première ligne* de craie à un mètre du fond du hangar et parallèlement au mur, puis, à deux mètres de la première, une *seconde* ligne également parallèle au mur.

2. Sur le milieu de la première ligne est placé le *bonhomme,* qu'un trimeur est chargé de relever toutes les fois que les joueurs l'ont abattu avec leur *assiette.*

3. Après avoir lancé leur assiette les joueurs doivent aller la reprendre, et pour cela pénétrer dans la partie défendue par le *releveur.* Ils s'élancent donc en évitant sa poursuite, touchent l'assiette, puis la font rouler entre le mur et la première ligne, s'ils veulent ne pas être pris.

4. Entre la première et la seconde ligne il ne leur servirait de rien de faire rouler leur assiette : il faut qu'ils courent pour revenir au but, ou qu'ils attendent un moment dans lequel le releveur ne les voie pas ou ne puisse les prendre.

5. Le releveur ne peut prendre personne tant que le bonhomme est renversé; mais s'il attrape un joueur, lorsque le bonhomme est debout, le joueur attrapé trime à son tour.

6. Tout joueur peut être pris, même entre la première ligne et le mur, lorsqu'il va chercher son assiette et qu'il ne l'a pas encore touchée.

7. On devient releveur si l'on reste trop longtemps sans reprendre son assiette, ou si en la lançant on atteint le releveur. Ce jeu demande treize à quatorze joueurs.

Remarques sur le jeu d'Assiettes.

A. Ce jeu est plein d'animation, mais il demande quelquefois plus d'espace qu'on ne peut lui en donner.

B. Chaque assiette revient à environ quinze centimes, et le *bonhomme* peut n'être qu'une simple quille de quinze centimètres de hauteur. L'assiette est un disque en bois de douze centimètres de diamètre sur deux d'épaisseur.

C. Il est bon de numéroter distinctement les assiettes, afin que chaque joueur puisse aisément reconnaitre la sienne après l'avoir lancée.

Voyez la figure 11 à la fin du volume.

COUP D'ŒIL COMPARATIF SUR LES JEUX.

Remarques générales.

Grandes récréations. Il est très-désirable qu'à *toutes* les grandes récréations, même à la demi-heure du goûter, on établisse un jeu général; par ce moyen la division entière ne forme qu'un seul tout soumis et homogène, et les bandes, source de tant de maux, ne peuvent subsister. Lorsque cette méthode est suivie avec ensemble dans toutes les divisions d'un collége, on diminue de beaucoup les difficultés que présente le jeu dans les divisions supérieures.

Plusieurs Surveillants trouvent un avantage à poursuivre en même temps deux jeux généraux, l'un, par exemple, à midi et l'autre le soir; cela dépend de l'âge et du caractère des enfants. D'autres établissent, presque toujours simultanément, deux jeux, l'un pour les forts, l'autre pour les faibles. Ils gardent ainsi tous les avantages du jeu général, et permettent aux plus jeunes de jouer avec plus de succès. Mais il faut pour cela avoir une cour assez vaste et un Surveillant pour diriger chaque jeu : double condition qu'on ne peut pas toujours réaliser. Certains jours les élèves sont moins nombreux; la musique, la gymnastique, etc., en occupe la moitié : ce serait alors le cas de varier et de prendre un autre jeu général, par exemple les Barres, les Barreaux.

Petites récréations. Aux petites récréations il est très-utile d'indiquer deux ou trois jeux qui doivent occuper tous les élèves; de cette manière le Surveillant mettra sans contredit une grande animation dans la cour, pourvu qu'il ait soin d'entretenir ces jeux, non-seulement par le prestige de son autorité, mais encore et surtout par ces mille petits encouragements qui excitent les élèves en leur montrant l'intérêt qu'il prend à leurs jeux.

Jours de pluie. Les jours de pluie présentent de vraies difficultés, si les enfants sont désœuvrés. Voici pour ces jours embarrassants une méthode que nous avons presque toujours vue réussir. Le Surveillant n'indique d'abord qu'un ou deux jeux de hangar; les enfants y prennent goût, et bientôt s'habituent aux coups de sonnette qui plusieurs fois dans une ré-

création leur annoncent un jeu nouveau. Aucun de ces jeux ne peut durer, avec une animation générale, plus d'une demi-heure (c'est déjà même beaucoup) ; aussi les enfants, dont l'ardeur pour le premier jeu s'est ralentie, en acceptent un autre très-volontiers, et tous sont ainsi constamment occupés. Les Surveillants qui essayeront cette méthode verront, après un début peut-être pénible, le succès dépasser leur attente.

Jours de fête. Lorsqu'aux jours de fête il y a des récréations très-longues, il est bon d'y faire quelque *concours*. Ces jours-là les enfants ont besoin de nouveauté ; le jeu ordinaire les fatigue. Après cette heureuse diversion, ils reprendront leur ancien jeu avec plus d'ardeur. (Pour les Concours, voir le Supplément, page 115.)

Avant Pâques.

Si le tableau synoptique présente un grand nombre de jeux, et s'il y en a beaucoup d'autres remis à la fin de ce recueil, c'est afin de prévenir toutes les circonstances où peut se rencontrer un Surveillant de récréation ; mais comme, au milieu de cette variété de jeux, il est important de régler son choix, nous ne croyons pas inutile d'indiquer ici pour quels motifs certains jeux sont préférés à d'autres.

Commencer par le *Ballon* est, croyons-nous, ce qu'il y a de mieux. C'est le roi des jeux, il anime tout le monde, permet quelques mots et empêche les conversations ; de plus, il donne au Surveillant le temps d'étudier les nouveaux, et leur présente un jeu plein d'entrain, qui leur fait plaisir en même temps qu'il lance bien la division. L'*Épervier* le remplacera lorsque la cour sera trop humide ; il pourra devenir, après le ballon, jeu général. Il ne faut pas user ces deux jeux, qui seront encore fort utiles avant la fin de l'année. Vient ensuite la *Balle au chasseur*, et aussitôt que ce jeu sera remplacé par un autre, il serait bon d'y laisser jouer encore pendant les petites récréations ; les plus forts coureurs le continueront longtemps avec plaisir.

Voilà déjà les jeux fixés pour deux ou trois mois. Durant ce temps, aux petites récréations, on a pour ressource les jeux indiqués dans le tableau. Si le temps est humide, les élèves trouveront toujours une place pour jouer au *Chat perché*, à *Saute-mouton*, etc. Avec de petits enfants, on se

trouve très-bien de jouer tous les matins à la *Traversée*, pendant la première récréation.

Lorsque survient la mauvaise saison, c'est le moment de prendre les jeux de *Garuche*, qu'il faut, du reste, surveiller activement. Il y a peu de jeux qui puissent aussi bien se jouer sur un sol détrempé par la pluie, et mettre en mouvement tous les élèves. Dans le tableau sont indiquées quatre variétés de Garuche, mais deux suffisent assez généralement. C'est alors que l'on peut donner les jeux de *Garuche sous hangar* (Touche l'Ours, Défenseurs, Colin-Maillard frileux, Gare la Garuche). Il y a aussi des jeux de ce genre pour les petites récréations, mais ils sont peu amusants.

Lorsque la neige, puis la gelée seront venues, consultez, si vous le voulez bien, le petit article qui leur est réservé au *Supplément*.

Au moment du dégel on peut recourir à quelque variété de *Garuche*, puis jouer, soit à la *Balle au camp*, soit à la *Balle au rond*; le premier de ces jeux est bien plus aimé que le second.

Quand les vacances de Pâques approcheront, il sera bon, pour ranimer l'ardeur qui s'affaiblit ordinairement à cette époque, de faire jouer aux *Chars*. L'arrangement des bandes, nécessairement amenées par ce jeu, exige une surveillance toute spéciale, pour disperser les élèves entre lesquels il ne doit pas y avoir de rapport. Outre l'inconvénient moral de trop réunir certains enfants, ce jeu présente encore d'autres dangers, surtout lorsque le terrain est en pente rapide. Il faudrait donc ne pas le prendre longtemps avant la Semaine Sainte et le terminer à Pâques.

Après Pâques.

On prend de nouveau le *Ballon*, ou bien le grand jeu de *Balle*, auquel on n'a pas encore joué. Le mois de mai amènera les *Cerceaux*; c'est un jeu à prendre avant qu'il y ait trop de poussière. L'*Épervier aux Cerceaux* est un excellent jeu et suffira presque toujours. En juin viennent les *Échasses*; on ne peut guère laisser jouer plus de quinze jours aux jeux particuliers et aux petites batailles, qui apprennent aux enfants à manier leurs échasses; car bientôt, énervés par la chaleur, ils causent trop et jouent fort peu.

Vers le milieu de juin les fortes chaleurs obligent d'abandonner à midi, et peut-être même à quatre heures, le jeu général. Il sera bon de reculer

autant que possible cette mesure, et d'attendre que les chaleurs soient vraiment persistantes ; alors on n'aura plus de jeu général que le soir. Tandis qu'à cette heure les enfants feront de belles parties de *Boule au camp* et livreront de *grandes batailles à Échasses*, les autres récréations seront occupées par les *Toupies* et puis par les *Billes*. Le *Feu*, qui rappellera pour les plus forts joueurs l'animation des grands jeux, est préférable au *rond* ; l'ardeur avec laquelle on y joue dans certains établissements le fait prendre en mai, et les élèves y mettent tant d'enthousiasme qu'on n'a pas lieu de se repentir de lui avoir sacrifié le jeu général. Les *Billes* viendront ensuite ; elles ont, il est vrai, l'inconvénient de faire souvent bien du tapage dans la maison ; mais en définitive c'est un bon jeu, les élèves y changent souvent de compagnons, et trouvent une certaine variété propre aux goûts de chacun. Il semble utile d'afficher en même temps trois jeux de billes, puis de donner successivement les autres. On peut dès le commencement permettre le *Triangle*, c'est le jeu des amateurs. Les maladroits seront heureux si vous leur proposez bientôt les jeux de *Marelle*, non pas toutefois la *Marelle circulaire*, qui est trop savante. Les *Billes à la Galoche* compléteront l'année scolaire. Si cependant il ne faisait pas trop chaud, on pourrait terminer par de brillants jeux de *Chars*. Pour la première division, après Pâques, ne pourrait-on pas remplacer les *Cerceaux* par la *Balle au koumiou*, puis jouer le soir aux *Échasses* ou au *Ballon*, tandis que les autres récréations seraient occupées par les *Boules* et le *Croquet* ?

La *Petite guerre aux Boucliers* est un très-beau jeu, mais offre bien des difficultés et ne manque pas d'inconvénients. (On peut voir au Supplément, dans l'article *Petite Armée*, d'autres renseignements utiles à celui qui voudrait en constituer une.) Si quelque affaire survenue dans la cour exigeait une diversion puissante, cette petite guerre serait alors fort à propos : car aucun jeu, en occupant les esprits, ne défraye plus les conversations. Mais en dehors de ces tristes conjonctures, à moins que les élèves ne le demandent vivement, le *jeu simple des Boucliers* semble préférable ; les plus dissipés y joueront avec entrain aux petites récréations pendant plus d'un mois, et il ne sera pas difficile de trouver d'autres jeux pour les plus tranquilles.

Mais pourquoi, dira-t-on, ne point parler de la *Balle au mur?* — C'est certainement un très-bon jeu, mais il ne peut occuper tous les élèves d'une cour nombreuse. Que les amateurs se contentent donc d'y jouer aux petites récréations. Il en est de même du jeu de *Barres* : quoiqu'il soit d'un tout autre genre, on ne peut guère l'employer avec succès qu'aux récréations où il manque un bon nombre d'élèves.

Il n'y a aucun ordre à indiquer pour les jeux de hangar ; ceux de *Garuche* seuls correspondraient bien aux grands jeux du même genre. C'est une bonne mesure de commencer par le *Chat :* il ne nécessite aucun nombre fixe et permet aux enfants de s'absenter quelques minutes au commencement des récréations. Vient ensuite un jeu plus tranquille, comme *Colin-Maillard à la clochette*, le *Furet*, la *Balle en posture*, ou bien quelque jeu de *Garuche*, si c'est l'époque ; puis la *Queue du Loup*, si les enfants ont besoin de se réchauffer, ou qu'il faille mettre plus d'entrain ; mais à ce jeu il ne doit jamais y avoir dans chaque bande que sept joueurs au plus ; sans quoi il dégénérerait bien vite en désordre. On peut varier encore avec le *Bâtonnet*, *Chat et Souris les yeux bandés*, etc.

On aura trouvé ainsi le moyen d'occuper et d'amuser les enfants pendant toute une année : ce ne sera pas sans peine, il est vrai ; mais peut-on acheter trop cher la conservation et la formation de ces âmes si chères qui nous sont confiées ?

N. B. Si l'on nous interrogeait sur la plantation des arbres dans une cour de récréation, nous demanderions qu'ils fussent plantés à trois ou quatre mètres des murs ou des barrières qui bornent la cour. Les élèves seraient ainsi toujours préservés du soleil ou de la réverbération. De plus, cette disposition des arbres tout autour de la cour, assurant toujours aux deux camps un égal ombrage, permettrait de conserver, malgré les fortes chaleurs, les jeux généraux. Si la cour est très-vaste, il est bon de la partager en outre par une double rangée d'arbres, car cela facilitera la formation de deux jeux généraux simultanés.

Mais c'est, à notre avis, une mauvaise méthode de laisser une partie de la cour sans arbres et de les presser dans une autre. La partie qui est ainsi privée d'arbres devient un petit Sahara où les jeux généraux deviennent impossibles dès le mois de mai, et l'on est réduit à jouer deux mois environ aux billes ou autres jeux tranquilles, ce qui est un véritable inconvénient.

SUPPLÉMENT

I. CONCOURS[1].

Course de Vitesse.

On imite le plus possible les courses de chevaux. A chaque course les prétendants décident par le sort qui sera le plus près de la corde et suivent une piste déterminée d'avance. Un certain nombre d'élèves constitués en jury, munis d'une carte semblable à celle du Jockey-Club ou décorés de quelques ornements spéciaux, peuvent seuls franchir les limites. Envoyés deux à deux dans les endroits les plus difficiles du parcours, afin de constater s'il est suivi, ils proclament vainqueur celui qui est arrivé le premier et n'a violé aucune des règles.

Les jurés principaux ont dû tout organiser d'avance, de telle sorte que les concurrents soient d'égale force, et, pour que l'intérêt soit soutenu par la variété des courses, entremêler avec art les concours les plus importants. La liste des lutteurs est affichée aussitôt que le concours est proclamé ; un élève conserve une copie de cette liste, afin d'appeler à l'avance les concurrents et de prendre le nom des vainqueurs. La dignité la plus enviée consiste à donner les signaux : le signal se donne en comptant à haute voix : « Un, deux, trois! » et en abaissant un petit drapeau.

Les vainqueurs concourent ensuite jusqu'à ce qu'on arrive au vainqueur des vainqueurs, qui reçoit en récompense un beau gâteau. Il le partagera avec ceux qui ont montré le plus de dévouement à remplir leur charge, et avec ceux qui après lui ont le plus brillé dans la lutte.

[1]. Les concours mettent les jeux en honneur et sont pour les enfants une véritable petite fête. Leur usage immodéré, en permettant de longues causeries, les rend nuisibles et peu intéressants ; mais venant rarement ils sont fort utiles pour rehausser l'éclat de quelques fêtes et pour fournir aux élèves, qui en ces jours ont besoin de quelques jeux exceptionnels, un sujet de conversations et un motif de joyeuse émulation. Ainsi ces longues récréations, loin de tuer le jeu général, ranimeront le bon esprit et donneront une nouvelle ardeur pour les jeux, surtout si les vainqueurs sont dignement récompensés.

Il est bon de faire concourir tous les élèves; les plus timides ne sont pas toujours les moins agiles; de plus, tous doivent payer de leur personne et contribuer à la joie commune. On fait bien d'établir quelques haies ou quelques obstacles pour rendre la course plus intéressante, et augmenter les incertitudes du succès. Si l'on veut former des haies qui semblent élevées, on coupe les liens de deux ou trois balais à demi usés, et on cloue entre deux planches les bouleaux qui les composaient; cet obstacle n'offre aucun danger.

Course à Perte d'haleine.

La course à perte d'haleine ressemble en tout point à la course de vitesse; mais le parcours doit être au moins trois fois plus grand. On avertit du commencement des courses par quelques coups de cloche.

On pourrait encore, pour annoncer ces courses, habiller en garde champêtre un élève qui sache battre du tambour; les lunettes, la plaque, etc., sont de rigueur. Il lirait, avec le ton d'usage, quelque proclamation semblable à celle-ci :

« Après mûre délibération, le conseil municipal entendu et sur la demande de nos adjoints, nous, maire de la commune de, avons décrété que pour arriver à une hilarité et à une joie plus grandes, en la fête de...., qui se célèbre aujourd'hui,

« *Article 1er*. Un concours à perdre haleine sera ouvert en ladite commune aussitôt après la messe.

« *Article 2e*. Tout le monde concourra, suivant l'ordre fixé par le jury.

« *Article 3e*. Il est défendu de traverser l'enceinte réservée aux concurrents. — Un certain nombre de jurés seront chargés de faire exécuter cette loi et d'examiner si ceux qui courent ne franchissent pas les limites ou ne s'arrêtent pas un instant. Dans ces cas, ils viendront immédiatement après la course faire leur rapport au président du Jockey.

« *Article 4e*. La liste des concurrents sera affichée à ... et chacun devra se trouver au point de départ, dès le commencement de la course qui précède la sienne.

« *Article 5e*. Le jury, sans toutefois l'exiger, recommande de ménager ses forces aux deux premiers tours.

« *Article* 6°. Le premier prix est de 20,000 francs représentés par un magnifique cornet de dragées toutes meilleures les unes que les autres.

« Le 2me prix est de 10,000 francs, contenus dans une boite d'un travail précieux.

« Aux autres.... l'espérance d'être moins maladroits une autre fois.

« Fait en ladite commune, le

« Signé par nous, maire, et contre-signé par les adjoints et les membres du jury des courses. »

Course aux Sacs.

Quatre ou cinq concurrents ôtent leurs souliers, et se mettent chacun dans un sac qu'ils retiennent avec leurs mains. Ces sacs doivent être assez larges, afin qu'il y ait à peu près égalité, soit en courant, ce qui favorise les petits; soit en sautant, ce qui est l'avantage des grands et des forts.

Au signal donné, les concurrents s'élancent et vont toucher l'autre extrémité du hangar : le premier revenu au point de départ est proclamé vainqueur. Mais plusieurs sont tombés : ils se relèvent avec rapidité et continuent sans se décourager; bientôt celui qui était en tête tombe à son tour : voici de nouveau les chances égales; souvent même les premiers deviennent les derniers, et voient la victoire leur échapper au moment où ils croyaient la saisir.

Cependant ceux qui doivent prendre part à la course suivante se sont rendus au but, ont ôté leurs souliers, et sont prêts à entrer rapidement dans les sacs pour commencer une course nouvelle.

Les divers accidents qui surviennent aux lutteurs rendent ce concours le plus amusant de tous. On n'a point besoin d'égaliser les forces, car tous courent à peu près les mêmes chances : ce qui est donc préférable, c'est de désigner ici les concurrents par l'ordre alphabétique.

Course aux Flambeaux.

Au signal donné, quatre ou cinq rivaux partent en tenant chacun une bougie allumée. En arrivant à l'autre extrémité du hangar, ils allument un morceau de papier ou un rat-de-cave, placé vis-à-vis du point de départ de chaque concurrent ; ce qui montre à tous que leur bougie n'est point éteinte. Celui qui revient le premier au but est proclamé vainqueur. On dispose parfois autant de petits pétards qu'il y a de concurrents, mais on a soin que le fil de fer soutenant ces petites fusées les dirige en l'air. Le vainqueur alors est celui qui parvient à produire la première détonation.

Lorsque la bougie vient à s'éteindre, les concurrents ne doivent point perdre courage, mais retourner aussitôt la rallumer au point de départ, s'ils sont dans le premier trajet, ou au rat-de-cave, qu'ils ont eux-mêmes enflammé, s'ils sont dans la seconde partie de la course.

Il faut faire ôter aux élèves leur veste, afin d'éviter les taches ; la bougie doit en outre être tenue de côté et munie d'une grande bobèche de carton.

Course aux Attelages.

Cette course n'est guère pratique que pour ceux qui font jouer aux attelages, ce qui n'est bon qu'avec des petits[1] ; on peut la rendre très-intéressante par ses détours difficiles, ses passages étroits, ses obstacles.

Course aux Échasses.

Il n'y a aucun détail nouveau.

Course aux Bagues.

On la fait sur des chars, ou simplement en courant. Suivant la grosseur des anneaux on les emporte, soit avec une sorte de fleuret, soit avec une lance. Il faut qu'il y ait quelqu'un auprès du baguier pour le retourner lorsque les concurrents n'arrivent pas assez vite.

1. Voyez ce jeu, page 135.

Soupière suspendue.

On suspend en l'air une soupière dont on a préalablement vissé le pied à une planche fort épaisse. Cette planche sciée en rond a environ vingt-cinq centimètres de diamètre; elle a un trou au centre, et est rendue mobile avec la soupière qu'elle supporte, au moyen de deux petits tourillons. Tout le système s'engage dans deux petites tringles de fer qui s'adaptent elles-mêmes à une perche solidement fixée à deux arbres.

Les concurrents sont l'un après l'autre traînés rapidement sur un char. En passant sous la soupière ils cherchent à mettre dans le trou de la planche la pointe de la lance qu'ils tiennent en main. S'ils y réussissent, ils tiennent ainsi le système à peu près en équilibre et ne reçoivent rien ; mais s'ils atteignent la planche à un autre endroit qu'au centre, la soupière se retourne et les inonde.

On le voit, ce concours ne peut avoir lieu qu'en été, encore est-il bon de donner aux concurrents un caoutchouc, afin que la tête seule soit arrosée. De plus, le trou de la planche doit avoir l'orifice assez large pour donner aux rivaux de véritables chances de réussite.

Voyez la figure 12 à la fin du volume.

Pot cassé.

On choisit un pot de fleurs ayant environ vingt centimètres de diamètre, on entoure le haut d'une petite corde à laquelle on adapte une anse ; dès lors, le pot pourra facilement se suspendre à une forte ficelle ; il ne reste plus qu'à engager celle-ci dans une petite poulie. Au moyen de cette poulie, que l'on fixe au milieu d'une corde tendue entre deux arbres, le pot peut être descendu et remonté en un instant : cela est très-important pour l'intérêt du jeu. Il faut encore préparer plusieurs pots semblables, afin de remplacer aussitôt ceux qui seront cassés, et avoir sous la main une assez grande quantité d'eau : car si l'on ne remplissait pas de nouveau le pot toutes les fois que l'eau est renversée, le concours perdrait une partie de son charme.

Chaque élève vient par ordre alphabétique se faire bander les yeux à une vingtaine de pas du pot ; puis armé d'un solide bâton (de deux mètres environ), il est mis dans une bonne direction et s'avance vers le pot. Lors-

qu'il se croit arrivé, il donne trois grands coups de bâton; s'il casse le pot ou même s'il le touche, on le déclare vainqueur; mais le plus souvent il ne frappe qu'en l'air, atteint quelque arbre, ou même la corde, et alors une partie de l'eau tombe sur lui. Le trimeur peut changer de place entre les coups et les donner aussi grands qu'il veut; s'il touche quelque objet, il en profite pour s'orienter; mais jamais il ne lui est permis de tâter avec ses pieds, ses mains ou son bâton, et toute tentative de ce genre serait comptée pour un coup.

Le joueur suivant doit se rendre au but pendant que son prédécesseur trime encore, et peut, s'il veut, se placer lui-même avant qu'on lui bande les yeux. Les concurrents doivent porter leur casquette, et même, si la casquette est très-légère, leur mouchoir dans la casquette, afin que les éclats du pot cassé ne puissent faire aucun mal. Il est encore d'usage en plus d'un endroit de faire marcher derrière le trimeur un tambour qui bat sans interruption, afin d'éviter les signaux convenus d'avance. Enfin, surtout avec les élèves les plus jeunes, il est utile de faire suivre les concurrents d'un élève adroit et fort, pour les empêcher au besoin de donner des coups de bâton à leurs camarades.

N. B. Le meilleur moyen d'arriver juste est de compter ses pas d'avance et de marcher à grands pas. Voyez la figure 13 à la fin du volume.

Première variante du Pot cassé.

On peut encore s'amuser beaucoup en substituant au pot rempli d'eau une soupière étamée avec son couvercle. Ce couvercle est percé à ses bords de trois trous, par lesquels trois petites cordes le soutiennent en l'air comme une lampe d'église. La soupière renversée, ainsi que le couvercle, cache les lots réservés au vainqueur; elle est rattachée au couvercle par une ficelle qui l'empêche de tomber jusqu'à terre, et reste peu assujettie afin que le coup de bâton, en la déplaçant, fasse tomber le lot.

On voit quelle large part ce concours laisse à l'imprévu; que de surprises, que de jolies choses, que d'attrapes de tout genre il permet de préparer comme enjeu! Lorsqu'on adopte cette variante, il n'est pas nécessaire de faire lutter ensemble les vainqueurs, puisqu'ils ont déjà tous reçu leur récompense.

Voyez la figure 14, à la fin du volume.

Deuxième variante du Pot cassé.

Celui qui a les yeux bandés est armé d'un long sabre de bois, et cherche à atteindre un sac rempli de bonbons; s'il perce le sac assez fortement pour que les bonbons s'en échappent, tout ce qui tombe à terre est pour lui. Quelquefois on abandonne aux spectateurs les bonbons tombés à terre, et le reste du sac est donné à celui qui l'a percé. Le sac se met moins haut que le pot cassé, mais il faut redoubler de vigilance pour empêcher les coups nuisibles.

Tir à la cible.

On fait tirer avec un arc, une arbalète ou une sarbacane contre un mannequin. Afin de donner plus de précision au tir, on a fixé sur la poitrine du mannequin les ronds concentriques d'usage, et on inscrit toujours le coup le plus rapproché du centre. Chaque concurrent peut tirer deux coups de suite, car le premier coup n'est guère qu'un essai, et afin qu'il n'y ait aucun doute sur l'endroit qu'il a touché, on noircit un peu les endroits où le mannequin a déjà été atteint [1].

Planche percée.

On perce une planche d'un trou un peu plus gros qu'une boule; puis la planche est dressée en terre. Chaque concurrent s'efforce alors de faire passer par le trou une des deux boules qu'on lui donne.

Pomme mordue.

On met une pomme dans une grande terrine remplie d'eau; la pomme surnage : le trimeur doit s'en emparer avec les dents; mais au moment où il va la saisir, la pomme se dérobe presque toujours, et ce n'est qu'après s'être bien mouillé qu'il parvient enfin à la retirer.

1. Voyez page 131 quelques précautions utiles à prendre pour prévenir les accidents.

Fil avalé.

On dispose une dizaine de fils parfaitement blancs sur de petites lignes parallèles; ils sont placés à 0m,50 les uns des autres, et partent tous d'un même mur. L'autre extrémité repose sur quelque endroit propre, afin que rien ne traîne par terre.

Chacun des dix concurrents porte à sa bouche cette extrémité du fil, croise les bras, puis, au signal donné, tous s'efforcent avec leurs lèvres et leur langue d'avaler le fil, ou plutôt de le tenir dans leur bouche. Le premier qui sans y porter les mains est parvenu à absorber toute la longueur du fil est déclaré vainqueur. Le plaisir de ce concours peu distingué consiste à voir les grimaces des rivaux dans cette singulière manœuvre.

Écuelle.

Au-dessous d'une corde tendue entre deux arbres, on met dans le même sens un morceau de bois, et sur ce morceau de bois une petite planche prête à basculer d'un côté ou de l'autre. A l'une des extrémités de la planche on pose une petite écuelle en bois pouvant contenir de deux à trois verres d'eau; sur l'autre extrémité, les concurrents viennent tour à tour donner un coup de pied bien assuré. Par ce coup de pied ils doivent faire monter l'écuelle verticalement, la faire passer par-dessus la corde, puis la recevoir dans leurs mains lorsqu'elle retombe. S'ils ont su donner adroitement le coup de pied, ils ne reçoivent que fort peu d'eau; mais s'ils ont été maladroits, une grande quantité d'eau leur saute sur-le-champ à la figure.

Sauts.

On concourt aux *sauts* en hauteur, en largeur, avec ou sans tremplin.

Le saut de la Brioche.

A quelque distance d'un tremplin, à dix mètres en l'air, on suspend une brioche à l'aide d'une ficelle et d'un grand hameçon en gros fil de fer très-peu recourbé. La brioche est ainsi suffisamment retenue dans son mouvement d'oscillation, et toutefois reste facilement entre les mains du joueur assez adroit pour l'atteindre.

On donne à la brioche une forte impulsion de pendule, un moment avant que le concurrent ne s'élance; il doit alors combiner son propre élan de manière à se trouver en l'air à l'instant où la brioche revenant sur elle-même peut être saisie. La brioche appartient à celui qui réussit à la prendre; mais le plus souvent l'effort du sauteur a été inutile, et la brioche continuant à se balancer dans les airs semble défier d'autres concurrents.

Remarque. — Si l'on veut établir *une fête foraine*, on trouvera quelques autres indications à l'article *Jeux de campagne*, page 128.

II. NEIGE ET GLACE.

Lorsque la neige est tombée en grande abondance, pour éviter que la cour ne devienne trop boueuse, et que les enfants ne gardent les pieds humides, il est utile à la première récréation de les faire jouer sous le hangar ; les plus faibles se réchaufferont ainsi les pieds à quelque jeu connu, ou feront de grandes queues au pas de course, pendant que les plus robustes s'amuseront à déblayer la cour.

On a pour cela préparé à l'avance de grands pousse-neige[1], ou simplement de vieilles échasses, au bout desquelles sont clouées transversalement des planches ; on forme ainsi avec une grande rapidité de petits tas de neige qui, placés près des ruisseaux, gêneront peu les jeux.

Si les élèves doivent après la récréation changer de souliers, ou si les tas de neige sont déjà formés, la bataille des boules de neige ne présente plus d'inconvénient : c'est un des grands plaisirs des écoliers ; mais, pour qu'elle ne dégénère pas en accidents ou en taquineries, il faut tracer deux lignes extrêmes que les combattants ne peuvent pas franchir. Souvent en déblayant la cour, les élèves façonnent une grosse boule de neige, lui donnent une forme humaine, ajoutent un nez, des oreilles, creusent des yeux, etc., puis l'accablent de projectiles.

Mais tous ces plaisirs sont bien vite abandonnés lorsqu'il fait assez froid pour patiner ; c'est sans contredit le plus aimé de tous les jeux d'hiver ; c'est aussi le meilleur, car il réchauffe promptement les enfants, et, sans aucune violence, les fait sortir de la torpeur où les jette le froid. Les élèves ne rêvent plus que patins et ne parlent plus que de patins ; ce n'est pas à la vérité sans peine qu'on forme, et qu'on entretient une patinoire, mais ce travail est bien payé par ses excellents résultats. Les glissoires, quelque amusantes qu'elles paraissent, sont bien monotones en comparaison d'un plaisir si varié ; aussi n'ont-elles plus d'attrait que pour certains enfants timides qui n'osent pas se risquer à patiner, et courent, en glissant, au moins autant de danger. Le Surveillant qui a déjà par lui-même fait l'expérience de ces deux exercices n'hésitera pas à exciter de son mieux les patineurs, et à rendre cet amusement presque général.

1. Voyez la figure 15 à la fin du volume.

On choisit un emplacement favorable à la gelée et le moins en pente possible; on le balaye avec précaution, on ôte les pierres qui ressortent ou, si la terre n'est pas encore trop gelée, on les enfonce d'un coup de marteau. S'il y a quelque endroit trop creux, on le remplit de sable fin ou de neige bien tassée. Le sable qu'on a enlevé forme de petits talus qui retiennent l'eau de tous côtés; ces talus n'ont pas besoin d'être élevés, car on n'arrose que faiblement à chaque fois. La glace qui paraît blanche en quelques endroits est formée par de petites lames de glace incapables de soutenir un patineur; le mieux alors est de les briser, de rétablir un bon niveau avec du sable fin, et de reformer la glace en versant de l'eau de demi-heure en demi-heure. Il faut toujours balayer avec grand soin, lorsque les élèves ont patiné, avant de former une nouvelle couche de glace.

Les premiers froids ne durent pas en général; la chaleur répandue dans le sol en triomphe au bout de deux ou trois jours; il est donc bon d'attendre que l'hiver se prononce davantage. Lorsque le dégel arrive, on procure l'écoulement rapide de l'eau, et on empêche les enfants de marcher sur l'emplacement de la patinoire; la terre n'est ainsi que peu imbibée, et bientôt la cour est parfaitement belle.

Inutile de dire qu'on fait tourner les patineurs dans le même sens, et qu'on laisse le milieu aux commençants ou à ceux qui étudient quelque nouveau mouvement.

III. PETITE ARMÉE.

Voici un jeu qui au premier abord doit séduire ; il a quelque chose de brillant, attire les applaudissements de tous, occupe beaucoup les élèves et défraye abondamment leurs conversations ; à ce point de vue il peut être très-utile lorsqu'une division a besoin d'une puissante diversion ; mais il faut l'avouer, ce jeu est difficile à diriger, demande un grand travail personnel et une forte autorité.

Le silence est de rigueur pendant toutes les manœuvres : sans cela, elles se font mal et procurent aux chefs des extinctions de voix ; or ce n'est pas chose facile de tenir silencieux tout ce petit monde turbulent, pendant les récréations où d'ordinaire il crie tout à son aise. On remédie en partie à ces difficultés en y jouant une seule fois par jour à la première partie d'une récréation, et en donnant ensuite (si la manœuvre a été bien exécutée) un jeu aimé de tous. De plus, pour tenir les élèves toujours en éveil, le Surveillant peut annoncer la préparation d'une revue publique qui sera le couronnement de leurs efforts ; ménager habilement l'avancement, afficher les promotions sur un tableau appelé *Moniteur de l'armée* ; réchauffer l'enthousiasme par des proclamations, des ordres du jour, des annonces de combat, des louanges pour les plus habiles ou pour les vainqueurs ; enfin, distribuer des croix d'honneur, ou établir un ordre militaire, etc.

Cependant il y aura des récalcitrants, et tandis que la masse sera pleine d'ardeur, il faudra sévir contre quelques-uns : le moyen le plus prompt de mettre à l'ordre le soldat revêche, consiste à le priver de causer avec ses camarades toutes les fois qu'il y a jeu général, et à l'obliger à jouer seul sous un hangar. Il y aura en outre, comme dans toute armée, à lutter contre l'indiscipline : on le fait surtout en donnant souvent des exercices nouveaux et en entretenant l'espoir de l'avancement. Afin d'être bien informé, le Surveillant réunit tous les deux ou trois jours le conseil des officiers : tous les noms des soldats y sont parcourus, et on marque sur les *états de service* de ceux qui le méritent des points d'avancement ou de mauvaise tenue sous les drapeaux. Il est bon même, pendant chaque exercice, de donner aux officiers quelques insignes de *petite tenue* ; ils les rapporteront aussitôt après les manœuvres à l'endroit désigné, et là diront sommairement s'il y a lieu à quelque répression. On cherche à donner à ces sanctions quelques formes militaires.

PETITE ARMÉE.

La formation de l'armée se fait en réunissant d'abord ceux que l'on veut nommer chefs ; aussitôt qu'ils savent la première leçon, ils sont mis à l'épreuve et nommés caporaux à l'essai. S'ils réussissent à bien commander leurs cinq ou six hommes, ils obtiennent de l'avancement. Lorsque tous ont appris la première leçon, on fait quelque manœuvre générale élémentaire, elle produira sur les enfants une grande impression : ils seront étonnés de la précision avec laquelle tous marchent au pas, et de la force imposante que produit une action exécutée avec ensemble. Ils apprendront avec plus d'ardeur la seconde et la troisième leçon [1] ; dès lors on pourra les réunir presque toujours. Un des futurs généraux commandera alternativement tout le monde et fera exécuter quelque manœuvre indiquée d'avance.

Il est très-utile d'avoir toujours au moins deux élèves habitués à commander, car les enfants qui se croient nécessaires deviennent facilement ennuyeux ; ils peuvent d'ailleurs tomber malades et mettre par là le surveillant dans l'embarras. Les élèves influents sont ordinairement gagnés par une petite charge ou par quelque espoir d'avancement.

Les revues à échasses ont un attrait véritable ; mais elles sont plus longues à préparer, et les enfants n'y arrivent que déjà fatigués des exercices. On

[1]. On trouvera dans les théories militaires les moyens d'apprendre à faire régulièrement les exercices ; il faut cependant y supprimer beaucoup de minuties qui dégoûteraient bien vite les élèves. Voici un abrégé fait pour de jeunes enfants.

Première leçon.

Pour *s'aligner* on commande :	Soldats !	ALIGNEMENT.
— *se tourner à droite.*	Soldats ! face à droite.	DROITE.
— *se retourner.*	— demi-tour à droite.	DROITE.
— *marcher au pas.*	— en avant (pas ordinaire).	MARCHE. (Compter 1, 2 : 1, 2... dans le commencement.)
— *marquer le pas sans avancer.*	— pas sur place.	MARCHE. (On part toujours du pied gauche.)
— *courir doucement.*	— pas de course.	MARCHE. (Bien conserver l'alignement.)
— *marcher en arrière.*	— en arrière.	MARCHE.
— *s'arrêter.*	—	HALTE (un peu prolongé).
— *se reposer.*	—	ROMPEZ LES RANGS.

REMARQUES. Le silence est de rigueur quand on n'est pas au repos.
La première partie du commandement est prononcée bien distinctement, mais le soldat ne l'exécute que lorsqu'on prononce vivement le mot imprimé en majuscules.
Le mot *soldats* qui précède est remplacé souvent par *garde à vous, attention* ou *peloton* ; son seul but est de faire bien écouter le commandement qui va suivre.

préfère comme plus faciles et plus attrayantes les revues *à la lance* ou *au bouclier*. L'escrime à la baïonnette (3ᵉ et 4ᵉ leçons) exécutée avec des lances munies de petites flammes rouges et blanches, comme celles de nos anciens lanciers, présente un coup d'œil ravissant qui peut varier à l'infini, grâce aux mouvements des tirailleurs. Il y a même quelque chose de saisissant et presque de terrible lorsque toutes ces lances éparpillées dans la cour s'agitent avec ensemble; il n'y a pas un endroit hors de leur atteinte, et on

Deuxième leçon.

Tourner en conservant le même ordre.	Soldats, Conversion à droite,	MARCHE. (Le dernier soldat à droite marque seulement le pas.)
Arrêter ce mouvement.	Soldats,	HALTE.
Marcher en avant.	— en avant,	MARCHE.
Biaiser à droite.	— oblique à droite,	MARCHE.
Les mettre à la queue et les faire tourner à droite.	— à droite et par file à droite,	MARCHE.

École des Tirailleurs.

S'écarter les uns des autres.	Soldats, ouvrez les rangs par la droite.	MARCHE. (Tous font un à droite et marchent, sauf le dernier qui n'avance pas. Ils avancent d'une quantité convenue.)
Se réunir.	Soldats, serrez les rangs vers la gauche.	MARCHE.
Ouvrir les rangs des deux côtés.	Soldats à 3 pas par la droite et par la gauche prenez vos distances,	MARCHE.

Troisième leçon.

En-garde.	MARCHE. (On se fend en avançant le pied gauche et en laissant retomber la hampe de la lance dans la main gauche. Le fer de la lance doit être à la hauteur de la tête.)
Portez	ARME. (Pour revenir dans la position naturelle du port d'arme.)
Un pas en avant.	MARCHE. (Placer le pied droit derrière le gauche et reporter le gauche en avant.)
Double passe en avant.	MARCHE. (1° Jeter le pied droit en avant du gauche; 2° puis le gauche en avant du droit.)
Double passe en arrière.	MARCHE. (1° Jeter le pied gauche en arrière du pied droit; 2° puis le droit en arrière du gauche.)
Face à droite.	DROITE. (Pivoter sur le pied droit.)
Demi-tour à droite.	DROITE. (Pivoter sur le pied droit.)
Volte-face.	FACE. (Ce sont deux demi-tours consécutifs: 1° on pivote sur le pied droit; 2° on pivote sur le pied gauche.)

REMARQUE. Dans les deux derniers exercices on lève la lance pendant le mouvement et on la replace en retombant. Tous ces mouvements se font en garde.

comprend la puissance irrésistible d'une masse agissant de concert. Il faut cependant veiller à ce que les lances ne se touchent pas : c'est facile si on les fait toujours dresser dans les demi-tours et les volte-face, et si on éloigne suffisamment les enfants.

Dans les revues, on exécute d'abord quelques manœuvres, qu'on interrompt par un entr'acte intéressant ; par exemple, le combat des Horaces et des Curiaces, celui de Goliath et de David, le combat de dix contre un, et de un contre dix, un tournoi, des courses de haies, un chant guerrier, etc. Après ces parades, on représente quelque bataille historique ; ou bien, si l'on donne une revue d'échasses ou de boucliers, on livre un combat dont l'issue est incertaine et dépendra de l'habileté des chefs et du courage des soldats. Généralement il faut avoir pour les élèves souffrants ou trop maladroits quelque ressource préparée d'avance, comme l'artillerie, une ambulance, etc. A la fin, les invités décorent les soldats qui ont le mieux mérité par leur bonne tenue sous les drapeaux, ou par quelque action d'éclat.

Quatrième Leçon.

Coup lancé.	MARCHE. (On lance l'arme de toute la longueur du bras droit, puis on se remet en garde en la laissant retomber dans la main gauche.)
En tête parez.	MARCHE. (1° On lève les deux mains au-dessus de la tête ; le fer restant toujours un peu plus haut qu'elle. 2° On reprend garde. On peut aussi parer en tête à droite ou à gauche : l'arme s'incline alors du côté désigné.)
A droite parez.	MARCHE. (1° Lever vers la droite le fer de la lance d'un mètre sans presque changer la main droite ; 2° reprendre garde. On pare de même à gauche).
A droite parez et pointez.	MARCHE. (Lorsqu'on ajoute *et pointez* aux deux derniers commandements, au lieu de revenir en garde au second temps, on avance vivement les deux mains pour percer l'ennemi, et au troisième temps on se remet en garde).

REMARQUE. Les différents mouvements, après avoir repris garde, pour se rendre d'un lieu à un autre, se font en général au pas de course ; il en est de même de l'école des tirailleurs.

LES MANŒUVRES les plus employées sont des formations en bataille sur une autre ligne, des marches par le flanc, des conversions, le carré, le carré marchant, le carré invincible où l'infanterie formée en carré, repousse plusieurs charges de cavalerie (enfants à échasses). Les formations en tirailleurs soit par pelotons soit tous ensemble ; des ralliements par pelotons, par sections ou par demi-sections. Cette dernière manœuvre, que l'infanterie pressée subitement par la cavalerie fait quelquefois, est charmante, surtout lorsqu'on la fait exécuter par petits paquets de trois hommes, qui se tournent le dos et se protègent mutuellement. Ils font des doubles passes en avant et reviennent dans la même position par des doubles passes en arrière ou des volte-face, en y mêlant les différents exercices d'escrime à la baïonnette (3e et 4e leçons) ; la cour devient alors un kaléidoscope vivant qui n'a rien de comparable.

IV. JEUX DE CAMPAGNE.

Un certain nombre des jeux qui ont été cités plus haut peuvent servir comme jeux de campagne, en particulier les quilles, les boules, le croquet; on peut y joindre avantageusement les bascules, les balançoires, les chevaux de bois. Les principales pièces de gymnastique sont aussi d'une très-grande utilité; les enfants s'amusent beaucoup avec un portique, un passe-rivière, un pas de géant, un cheval, une poutre ronde, des trapèzes, des barres parallèles, des tremplins. Il faut empêcher d'être deux ensemble à une même balançoire et de traverser debout le portique. Voici encore quelques ressources précieuses.

Quilles sans quilles.

Les joueurs se divisent en deux camps comme pour les quilles et creusent dans le sol des trous capables de recevoir une assez petite boule; la disposition de ces trous est la même qu'au jeu de quilles. Les trois trous placés sur la première parallèle rapportent 1 point, celui du milieu du jeu 5 points, les deux autres de la même ligne 2 points, enfin les trois derniers trous 3 points.

La partie se joue pour le reste comme aux quilles. Le camp qui perd doit toujours renvoyer la boule (qu'on ne fait plus que rouler) et ceux qui dépassent le nombre exact reviennent à la moitié.

Boule roulée et boule lancée.

On construit plusieurs jeux pour rivaliser d'adresse à la boule.

Boule roulée. On pratique au bas d'une planche trois trous, celui du milieu est à peine plus grand que la boule; les deux autres, placés à droite et à gauche, sont un peu plus larges. Faire entrer la boule dans le trou du milieu donne 5 points; dans les deux autres, 1 point.

Boule lancée. On se sert d'une cible percée de deux ou trois ronds concentriques. Le plus éloigné du centre rapporte 1 point, le second

8 points et le centre (la mouche) 15 points ; il y a à l'intérieur un système de planches qui fait retomber la boule par un endroit propre à chacun des cercles. Ce jeu s'appelle *Passe-Boules* ainsi que le suivant, dont voici la description.

On se sert d'une grande figure grimaçante. La bouche en est ouverte et présente une forme ronde ; si les joueurs parviennent à faire passer leur boule par ce trou, elle va frapper une plaque retentissante suspendue en arrière, et témoigne de leur victoire par un son métallique prolongé.

Anneaux à accrocher.

Une planche est surmontée de grands clous, dont les plus difficiles à atteindre portent des numéros plus élevés. Les joueurs se partagent en deux camps (de deux ou trois chacun), et cherchent à lancer sur les clous les plus avantageux les deux ou trois anneaux de fer étamé qu'ils ont en main.

Quelquefois la planche est inclinée et porte des crochets, et il n'y a qu'un seul anneau suspendu en l'air par une ficelle ; le joueur l'éloigne de son centre de gravité pour qu'il revienne comme un balancier auprès de la planche. Si la petite torsion qu'on a donnée en même temps à la ficelle a été bien combinée, l'anneau se retournera à l'endroit voulu, et restera suspendu à l'un des crochets (fig. 16).

Tonneau.

Ce jeu est trop connu pour qu'il ait besoin d'aucun commentaire. On se met ordinairement deux contre deux, comme aux jeux précédents.

Billards de Jardin.

Le modèle le plus connu est légèrement incliné et terminé en rond à sa partie élevée. A droite, on lance la bille dans une coulisse, elle va frapper la partie ronde, et retombe dans des casiers préparés d'avance vers le milieu du billard. Les places les plus difficiles et les mieux récompensées sont celles qu'on obtient par un coup bien mesuré. Chacun joue de suite

les trois boules, compte son gain et passe la queue à l'un de ses antagonistes. Nous venons de décrire le *Billard Anglais*; le *Billard Chinois* n'en diffère que parce que la boule a dû traverser des obstacles de différente nature, avant de retomber dans les casiers qui sont placés plus bas; il y a au milieu une sonnette qui est ordinairement le point de mire des joueurs. A gauche du billard, se trouve souvent une tige, que l'on tire pour lancer la boule, comme aux jeux de macarons; l'extrémité de la coulisse est alors mobile des deux côtés, et on ferme le côté dont on ne se sert pas. Le fond en bois de sapin avec tapis vert est plus élégant, mais dure peu; le chêne est plus avantageux, parce qu'il n'est pas plus cher et résiste plus longtemps.

Jeu de Palets.

Il y a un autre billard moins connu, mais que les enfants aiment davantage, c'est le *jeu de Palets*, que d'autres appellent *Billard Belge* : il a près de deux mètres de long sur soixante-dix à quatre-vingts centimètres de large; il est fait en gros chêne et porte différents obstacles très-solides.

Le jeu consiste à atteindre avec le plus grand nombre de palets la dernière fiche; mais, pour cela, il faut passer par trois arceaux successifs, ou chercher à rebondir sur une des six fiches qui les entourent. Quelquefois, tous ces chemins étant fermés, on essaye du moins d'approcher par les deux arceaux latéraux. Il est souvent encore plus avantageux de pousser ses adversaires dans un fossé d'oubli qui entoure de tous côtés le billard, ou bien d'avancer soit un de ses propres palets, soit ceux de ses partenaires par des ricochets habilement combinés.

On ne joue jamais que d'un côté du billard, comme au jeu précédent : chaque camp a six gros palets d'un centimètre d'épaisseur; on ne peut pas les confondre, parce qu'ils ont une cannelure différente. Lorsque tous ont été joués, on compte les palets du même camp qui sont plus rapprochés de la dernière fiche que celui des adversaires qui en est le plus près, c'est autant de points gagnés. La partie est en douze comme au jeu de boules. La queue dont on se sert est ferrée au bout (voir fig. 17).

Jeu de l'Oiseau.

Dans le nord, on lutte souvent d'adresse à bien attraper un but, en se servant d'un oiseau en métal à bec pointu, suspendu par le dos à une ficelle. Éloigné de son centre de gravité, il retombe naturellement, et va comme un pendule assez loin au delà de la perpendiculaire. S'il a été lancé dans une bonne direction, il pique son bec dans une cible en bois, et va d'autant plus près de la mouche que le coup a été mieux calculé. Le jeu est à l'une des extrémités de l'espace destiné aux enfants, et la partie d'où l'on joue est entourée d'une barrière qui empêche les concurrents d'approcher trop près; car l'oiseau mal lancé pourrait leur donner un coup de bec.

On remplace souvent l'oiseau par une boule, qui doit, si elle est bien lancée, ôter une pomme sur la tête d'un petit Guillaume-Tell, renverser un bonhomme accroupi dont elle touche le bonnet, faire sonner un timbre, etc.

Corps sans âme.

On appelle ainsi une série de poupées habillées de toute façon, qu'on cherche à renverser avec de grosses balles de mousse. Quand elles sont atteintes, le plus grand nombre tombe en arrière, tandis que les autres crient, ou bien se détachent de l'espèce de banquette où elles sont rangées, pour venir sauter au-devant des spectateurs; on obtient ce mouvement, qui est le plus joli, en les suspendant par la tête au moyen d'un cordon de caoutchouc.

Quelquefois on se sert d'un grand soldat en bois, qu'on cale de plus loin et avec des balles ordinaires; il se renverse comme les corps sans âme, mais en faisant partir une capsule qui est assujettie à son dos; ce bruit militaire et cette victoire à peu de frais plaisent beaucoup aux enfants.

Sarbacane.

Tout le monde connaît ce long tube par lequel on lance avec une grande force soit une petite bille en terre, soit une aiguille terminée par une houpe en laine; on vise avec une rare justesse, et il y a bien moins de danger

qu'avec des arcs. Voici entre autres un petit système qui empêche toute maladresse de devenir nuisible. Ce jeu est installé, comme le précédent, à une des limites de la prairie. On met la cible en dehors de tout passage, ou bien encore on construit des arceaux successifs ; puis, afin que les enfants en maniant la sarbacane ne la tournent jamais contre leurs camarades, on l'attache par le centre avec une chaîne très-légère ; l'autre bout de cette chaîne est fixée à une table. Cette table elle-même assez haute et assez longue est destinée à recevoir la sarbacane lorsqu'on ne s'en sert pas. Il suffit même d'une simple planche un peu cannelée, partant du but et se dirigeant vers la cible.

Chemin de fer.

C'est une montagne russe adaptée à nos climats ; au lieu de la neige sur laquelle glisse un traineau grâce à une pente assez légère, on forme avec des poteaux une petite élévation sur un terrain déjà incliné ; on rallie les poteaux avec des traverses, et à l'intérieur de ces traverses on appuie des rails en fer d'un centimètre au plus d'épaisseur. On y pose de petits wagons du poids le plus léger possible, et destinés à porter un seul élève. Quatre petites roues en fer assurent une descente rapide, et pour que ce petit véhicule ne soit pas entraîné par quelque mouvement brusque, les roues à l'intérieur dépassent les rails comme dans nos chemins de fer ; de plus, il y a quatre crampons qui s'agencent dans un rebord du rail et maintiennent le wagon fixé, sauf à l'endroit du départ et de l'arrivée. L'élève qui va partir s'assied sur un petit siége de vingt à vingt-cinq centimètres de hauteur, s'y cramponne avec ses mains, et assure ses pieds à l'autre bout sur une planche qui déborde un peu à dessein. On le lance alors ; les deux ou trois premiers mètres la pente est rapide, afin de donner de l'élan : à l'arrivée, une planche placée entre les deux rails et un peu inclinée achève complétement d'arrêter l'élan. L'élève prend alors son wagon, qui vient de sortir des rails, et le rapporte au point de départ pour recommencer encore ou le donner à un autre. Quelquefois on fait parallèlement un second chemin de fer, qui d'une pente inverse ramène le wagon au point de départ. Mais alors il faut s'éloigner de l'inclinaison naturelle du terrain, et le jeu peut devenir dangereux. Voir à la planche, fig. 18, le dessin d'un traineau : il en faut généralement cinq ou six.

Variante aérienne.

Quelquefois on se contente d'établir à une certaine hauteur un câble en fil de fer : sur ce câble roule une poulie à laquelle est attachée par une corde un gros étrier ; l'élève y met les deux pieds, cramponne ses mains à la corde qui le soutient, se laisse aller et parcourt ainsi toute la longueur du câble en fer. En arrivant à l'extrémité, la réaction très-vive ne peut être amortie qu'imparfaitement avec un ressort à boudin que va frapper la poulie : aussi plusieurs élèves tombent-ils en cet endroit. Ordinairement, pour rendre le jeu moins dangereux, il y a au-dessous de l'acrobate un élève qui modère sa vitesse en tenant dans ses mains une corde fixée à la poulie ; il ne peut que difficilement suivre son camarade à la course, et ralentit ainsi forcément le voyage aérien. Le seul exposé de ces deux systèmes montre assez quelle surveillance exigent ces amusements.

V. JEUX ENFANTINS.

Brigands.

Quinze ou vingt enfants se forment en deux camps; l'un représente les gendarmes, l'autre les brigands. Le chef des gendarmes désigne d'abord le lieu des réunions, et nomme deux chefs subalternes, l'un pour garder le camp, l'autre pour l'aider dans ses manœuvres. Après quoi, le chef donne le mot d'ordre, sans lequel personne ne peut entrer dans le camp.

Les gendarmes commencent la poursuite, et prennent en donnant un coup sur le dos. Celui qui est pris devient aussitôt gendarme, mais ne peut se servir de la connaissance du mot d'ordre pour introduire les autres dans le camp. Du reste le mot d'ordre doit être souvent changé.

Les brigands peuvent se choisir une ou deux cavernes; ils prennent absolument comme les gendarmes.

La partie est gagnée lorsqu'un brigand est entré dans le camp ennemi, ou que l'un des deux camps s'est augmenté de cinq joueurs; alors les rôles changent.

Il faut empêcher avec soin que ce jeu ne dégénère en *jeux de mains*; les joueurs ne doivent donc ni se prendre par les bras, ni se tirer, ni se défendre, etc.

Brigands à la balle.

Ce sont les mêmes règles, mais on se prend en calant.

Les Animaux.

On choisit un camp assez vaste, qui est la *ferme*; tous s'y rendent, à l'exception d'un bon joueur qui est le *loup*. Ce dernier s'écarte un peu, pendant que le *fermier* donne à chaque joueur le nom d'un animal.

Le loup revient et demande au fermier s'il a un bœuf. — Oui, dit

l'autre. — Combien le vendez-vous? — Trois louis. — Pendant que le loup paye le fermier en frappant trois coups dans sa main, le bœuf s'enfuit au plus vite en beuglant. Le loup le poursuit, et s'il l'atteint, le fait son captif; tous les animaux pris par le loup se grouperont deux à deux pour former autant de petites chaînes, qui, poursuivant l'animal acheté, rendront ainsi la tâche du loup plus facile. Celui-ci ne doit pas connaître le nom qui a été donné à tel ou tel joueur, mais il peut demander en général au fermier les noms des animaux de la ferme. Chaque joueur, lorsqu'il est acheté, sort en contrefaisant le cri de l'animal dont il porte le nom. S'il parvient à éluder la poursuite du loup et à rentrer dans le camp, le fermier change son nom et en exigera un prix plus élevé.

Lorsqu'il ne reste plus que deux animaux dans la ferme, le loup les achète tous deux ensemble.

Le loup devient le fermier, et le rôle du loup est assigné à l'animal qui a le mieux joué.

On doit être une dizaine par jeu.

Attelages.

Il n'y a pas de règles à donner pour ce jeu, puisqu'il consiste simplement à courir; mais voici quelques observations :

1° Les attelages en cuir verni ne valent rien et ne sont faits que pour deux; si on veut des attelages en cuir, il faut les acheter chez les selliers : là seulement ils sont solides.

2° On peut en faire de très-bons avec des cordons à rideau, qui, recouverts en fil, ne coûtent au *Bon Marché*, à Paris, que cinq centimes le mètre. Avec des rubans de différentes nuances on obtient de très-jolies variétés.

3° Les attelages pour quatre ou cinq chevaux sont préférables.

4° Les enfants ne doivent pas courir au point d'être obligés de se reposer longtemps.

5° Il est bon de leur vendre de petits fouets, afin que ceux qui sont fatigués ou qui attendent leur tour aient de quoi s'occuper.

6° Il ne faut pas que les élèves fassent l'office de palefreniers pour harnacher les chevaux : cela entraîne toujours des jeux de mains, et pourrait avoir de vrais inconvénients.

7° Ce qui vaut le mieux, lorsqu'on veut lancer ce jeu, c'est de faire une

petite quête pour acheter attelages et fouets : ces objets appartiennent ainsi à la division, et ce ne sont pas toujours les mêmes élèves qui jouent ensemble.

Voleurs à délivrer.

Vingt élèves environ s'établissent dans un camp, c'est le camp des voleurs ; pour les combattre on choisit trois gendarmes, qui retournent leur casquette et tiennent la campagne.

Celui des voleurs qui se laisse attraper, dans une des expéditions qu'ils font sans cesse hors de leur camp, doit aussitôt se rendre à l'autre extrémité de la cour. Il s'y tient, comme les prisonniers aux barres, et est confié à la garde d'un gendarme. Bientôt d'autres prisonniers viennent le joindre, et forment une véritable chaîne qui s'étend vers le camp des voleurs. Ceux-ci cherchent à les délivrer en touchant un point quelconque de la chaîne.

Aussitôt qu'un voleur a été pris ou que les prisonniers ont été délivrés, tous les voleurs doivent rentrer dans leur camp pour reprendre barres.

Il n'est pas permis à deux gendarmes de courir sur le même voleur, si ce n'est près de leur camp, quand celui-ci vient délivrer.

La partie est gagnée quand les gendarmes ont pris tous les voleurs ; s'ils ont, au contraire, laissé délivrer trois fois, ce sont les voleurs qui gagnent, et on choisit d'autres gendarmes.

Si un voleur parvient à toucher, sans être pris, l'endroit où doit commencer la chaîne des prisonniers, il peut non-seulement s'en retourner impunément au camp, mais il ne sera point prisonnier la première fois qu'il sera touché. Quand les voleurs n'osent pas sortir, ils se donnent le mot et sortent tous à la fois.

N. B. Souvent on nomme un gendarme de plus.

Imitation (Jeu de hangar).

Six ou sept joueurs se mettent les uns derrière les autres. Celui qui est en tête part du pied gauche, et se met à marcher ou à courir, à galoper ou à sauter : toute sa petite bande l'imite ponctuellement, marchant, courant, gambadant absolument comme lui ; soudain il s'arrête, étend les bras,

porte la main à l'oreille, salue ou fait quelque petite grimace : ce sont autant de mouvements qui sont imités à l'instant par sa suite.

Le chef doit veiller à faire les mouvements assez lentement pour qu'on puisse facilement le suivre. Afin qu'il ne s'épuise pas en nouvelles inventions et que chacun commande à son tour, il s'en va à la queue après une ou deux minutes, et est remplacé par celui qui le suit. On envoie aussi à la queue celui qui imiterait mal son chef; son tour de commander arrive ainsi plus tard.

On se repose de temps en temps, mais sans se séparer.

Pont d'Avignon (Jeu de hangar).

Une douzaine de joueurs se mettent les uns derrière les autres, de façon à former un rond ; puis ils font, en tournant et sans se tenir, une gambade en chantant :

>Sur le pont
>D'Avignon
>L'on y danse, l'on y danse.
>Sur le pont
>D'Avignon
>Tout le monde y danse en rond.

Puis on s'arrête, et le chef continue seul :

>Les jeunes gens font comme ça.
>Et puis encore comme ça.

Et il fait deux saluts de jeune homme, l'un en avant, l'autre en se retournant, ce que tout le monde imite en répétant les deux derniers vers.

Puis la gambade reprend, ainsi que la chanson : « Sur le pont... »

On s'arrête, et le chef de dire :

>Les beaux messieurs font comme ça,
>Et puis encore comme ça.

La partie finie, on s'arrête un instant, et celui qui a le mieux joué est choisi pour chef d'une nouvelle gambade. Après avoir imité les petits enfants, les vieillards, les vieilles bonnes femmes, les écoliers, les enfants de chœur, les soldats, etc., on entame les métiers, dont on imite le geste

distinctif, sans oublier le cordonnier, le sonneur, le forgeron, le chasseur, etc.; puis on amène une ménagerie qui fait tour à tour soit le cri soit la pantomime des ânes, des moutons, des chiens, des dindons, des chats, etc.

N. B. L'air de cette ronde et de plusieurs autres, telles que la *Boulangère,* la *Mistanlaire, Savez-vous planter des choux, etc.,* se trouve dans les *Jeux* de madame de Chabreul (Paris, Hachette, 2 francs).

VI. PROMENADES ET CONGÉS.

Promenades.

Les haltes dans les promenades peuvent être fort utiles pour diminuer le danger des longues conversations ; mais il faut trouver un emplacement où les élèves, constamment en vue, n'échappent jamais à la surveillance et puissent se livrer à des jeux très-animés. Le Surveillant organise alors, soit plusieurs jeux de *Barres* où les combattants font de magnifiques campagnes, soit un jeu de *Balle au camp* avec raquettes et buts espacés ; il peut même laisser aux élèves le choix des jeux, pourvu qu'il veille à ce que tous y jouent avec entrain. Quelques-uns choisiront alors le *Ballon à la paume*, d'autres la *Balle au chasseur*, d'autres enfin *Saute-Mouton* ou la *Garuche cachée*, etc. En été, la *Chiquette* sera le jeu favori de presque tous.

Toutefois, dans ces haltes il ne faut pas que les élèves jouent au grand jeu actuellement en vigueur dans la cour : ce serait nuire à son succès.

C'est le lieu de parler un peu du Criquet, ce grand jeu d'Angleterre ; nous n'avons pas voulu en écrire les règles, parce que ce jeu est rarement pratiqué en France, et qu'il nous aurait fallu lui consacrer plusieurs pages. Mais si quelque établissement peut mener jouer les élèves aux jours de promenade dans une prairie bien unie et de niveau, ce serait certainement un exercice des mieux choisis et des plus amusants ; il serait fort désirable que ce jeu, qui en Angleterre captive à un si haut point l'intérêt d'hommes déjà formés, se répandît en France.

Quant aux conversations elles-mêmes pendant la promenade, elles offrent plus d'une difficulté. Ne pourrait-on pas dans les petites divisions chercher à mettre en vogue les synonymes, les charades, les bons mots ? Nous avons vu plus d'une fois le possesseur de quelques-unes de ces devinettes en faire profiter presque à chaque fois ses nouveaux compagnons de promenade ; en voici quelques-unes moins connues.

Deviner un nombre. « Pense un nombre, double-le, ajoute 4, prends-en la moitié, retranche le nombre que tu as pensé d'abord, il te reste 2. » Il reste toujours la moitié du nombre qu'on a soi-même fait ajouter, et qu'on varie à chaque fois ; mais souvent il faut longtemps aux enfants pour deviner cet artifice.

Deviner deux nombres. « Pense deux nombres, je vais te les dire tous les deux l'un après l'autre. Additionne-les, retranche-les l'un de l'autre. Soustrais à présent cette différence de leur somme. Quel est le résultat? — C'est 8. — Eh bien! le plus petit des nombres que tu as choisis est 4 (moitié de 8). »

« A présent je vais te dire le plus grand. Tu te rappelles la somme des deux nombres et leur différence : additionne-les ensemble. Combien cela fait-il? — C'est 32. — Je puis te dire alors quel est le plus grand, c'est 16 (moitié de 32). » — On peut tout aussi bien commencer par deviner le plus grand.

Deviner un mot. On s'assure d'avance pour cela d'un camarade complaisant qui voudra bien faire le rôle de compère, et voici deux méthodes dont il pourra se servir longtemps sans qu'on puisse les deviner.

1° *Le compère interroge.* « Est-ce un rossignol, un violon, une autruche,..... un chat, un éléphant? » Celui qui devine a répondu sans hésiter : *Non* à toutes les interrogations du compère, mais à peine a-t-il entendu *un chat*, qu'il sait que le mot à deviner sera le suivant. Ils sont convenus, en effet, que lorsque le compère nommerait un animal à quatre pattes ou un objet ayant quatre pieds, il le ferait suivre immédiatement après du mot qu'il veut faire deviner.

2° *Les voyelles avec la main.* Le compère dit quelques phrases ou quelques mots et frappe de temps en temps dans ses mains, montre tantôt un doigt, tantôt un autre, ou se contente de toucher aux boutons de son gilet. Tout ce manége est à peine remarqué, et cependant il a fait ainsi savoir le mot tout entier en indiquant les lettres dont il se compose. On est, en effet, convenu que chaque voyelle sera désignée soit par les petits coups, que le compère frappe dans ses mains (un pour l'A, deux pour l'E, trois pour l'I...), soit encore par un des cinq doigts de la main, et que la première lettre de chaque phrase sera la consonne qu'il veut faire deviner.

Le Corbillon. Indiquons aussi en passant le jeu de Corbillon. Les joueurs, s'ils sont nombreux, se mettent en rond; sinon ils restent chacun à leur place. L'un d'eux dit à un camarade : « Je vous vends mon corbillon. » Celui-ci répond : « Qu'y met-on? » Alors il donne son mot, *mouton*, par exemple. Celui qui a répondu dit à son tour à son voisin : « Je vous vends mon corbillon. » L'autre répond : « Qu'y met-on? » puis il donne un second

mot finissant en *on*. Le troisième provoque une demande du quatrième par la phrase d'usage, et ainsi de suite; puis on revient au premier, au second, etc. Les mots en *on*, étant très-nombreux, ne s'épuisent pas facilement. Toutes les fois qu'un joueur se trouve à court ou qu'il cite un nom déjà employé, il doit donner un gage. Il y a une série de fêtes, de mets, de costumes, de poissons; lorsqu'on les donne à la suite, cela ajoute beaucoup à l'intérêt du jeu.

UN JOUR DE SORTIE OU IL FAIT MAUVAIS TEMPS
(Grand Congé).

Nous ne parlerons pas des histoires, des tours de physique, des charades, des ombres chinoises qui viennent à la pensée de tous; nous rappellerons seulement en passant les jeux de hangar comme les Colin-Maillard, le Chat et la Souris aux yeux bandés, le Furet, la Balle en posture. Ajoutons-y quelques petites ressources qui pourront compléter ce travail.

La Main chaude. Un des joueurs met sa casquette devant ses yeux et tend la main devant lui, ses camarades lui donnent de petits coups sur la main; s'il croit reconnaître quelqu'un, il le nomme et ôte sa casquette. A-t-il deviné juste, il est aussitôt remplacé par celui qui l'a frappé; s'est-il trompé, au contraire, il continue à tendre la main. On a le droit de nommer un joueur après chacun des coups qu'on a reçus, et si plusieurs frappent en même temps, il suffit d'en nommer un pour se faire aussitôt remplacer par lui.

Ce jeu si simple et si connu est, avec le Furet, d'une grande utilité quand on doit, avec des enfants assez jeunes, rester longtemps en chemin de fer.

Pigeon-vole. Ce jeu réussit moins et est bien plus enfantin; chacun met l'index sur une casquette ou sur une petite table autour de laquelle on s'est groupé; puis un des joueurs dit : « Pigeon vole, canard vole, moineau vole, chaise vole, dindon vole... » A chaque mot il lève la main, et tous de l'imiter, pourvu toutefois que ce ne soit pas un piége; car celui qui aurait levé la main, par exemple, à *chaise vole* ou à tout autre objet semblable, doit donner un gage; il en est de même de celui qui ne lèverait pas la main lorsqu'on a nommé un oiseau.

Tous ces **gages** sont réunis et mis dans une casquette: on ne les rend qu'après avoir imposé au coupable une petite pénitence. Pour cela, celui qui les a reçus touche un gage sans qu'on sache lequel, et demande à un joueur: « Que fera celui dont je tiens le gage? » La pénitence est entendue de tous, le gage montré, et son possesseur va de suite accomplir ce qu'on vient de lui imposer. Voici quelques-unes des pénitences qu'on donne le plus habituellement : S'asseoir en tailleur les bras croisés ; tourner deux fois sur soi-même en s'appuyant sur un seul pied, grâce à l'élan qu'on s'est donné avec l'autre ; marcher un instant à quatre pattes; monter ou descendre à cloche-pied; regarder tout le monde en face sans rire ; annoncer sans rire la mort du grand Mustapha ; prendre, pendant que le suivant fera sa pénitence, le mouchoir de quelqu'un ; donner à un dissipé un bon conseil ; faire un compliment à quelqu'un dont le caractère est peu aimable, ou lui offrir agréablement quelque objet ; dire trois fois sans balbutier quelque phrase difficile à prononcer, réciter une petite fable, faire une pantomime, apporter une carafe et des verres ; aller sur la **sellette**. On envoie à l'écart celui qui y est condamné et, pendant ce temps, un des joueurs demande à chacun la raison pour laquelle il est sur la sellette. Le patient est alors rappelé et doit entendre les différentes raisons, en général un peu piquantes, qu'en ont données les joueurs. S'il devine le nom de celui qui a dit une de ces petites méchancetés, il est libéré et l'on tire d'autres gages. S'il n'a pas réussi, on recommence son petit chapitre. Ordinairement on permet au coupable de dire trois noms, mais chacun pour une accusation différente.

La Pincette. On cache un couteau ou une balle, puis on permet aux joueurs de se retourner, et de se mettre à chercher l'objet en question. En approchent-ils, on frappe avec une clef sur une pincette qu'on tient suspendue par la poignée; les coups deviennent d'autant plus fréquents qu'un des joueurs est plus près de saisir le couteau; un instant après, un roulement annonce à tous que l'objet est trouvé. Celui qui a réussi dans ses recherches cache le couteau, prend la pincette et guide les joueurs dans une nouvelle partie.

Variante plus intéressante. Ce jeu peut devenir bien plus original : un joueur est envoyé à l'écart, et les autres s'entendent sur ce qu'ils lui feront faire : prendre, par exemple, le paletot de celui-ci, la casquette de celui-là, monter sur une table et faire dans ce costume le maître d'école,

ou bien toute autre drôlerie. On appelle alors l'enfant, et, avec les indications de la pincette, il parvient, au bout de quelque temps, à tout deviner; mais ce n'est pas sans de grands tâtonnements, des méprises assez étonnantes, et surtout une pantomime qui donne beaucoup d'intérêt à ce divertissement.

Le Singe. On persuade à un enfant qu'un des meilleurs moyens d'amuser le public est d'imiter exactement les mouvements d'un autre. Il se prête volontiers au rôle de singe : on saute, il saute; on fait quelques saluts, on s'assied, on miaule... il imite tout; puis, lorsque son attention est bien détournée, on prend un chapeau ou une assiette, il a aussi devant lui un objet de ce genre; mais la partie posée sur la table a été, sans qu'il s'en doute, fortement colorée de noir de fumée. On la prend, on frappe dessus, il frappe également, on regarde en l'air, il regarde aussi, on lui fait alors porter la main successivement sur la partie enfumée, et sur ses joues, son menton, son front. Le public s'amuse beaucoup de la méprise; mais c'est encore mieux lorsque, toujours par imitation, le singe défiguré se regarde dans un miroir.

Mirlitons et Feu d'artifice de salon. Enfin, si on veut à peu de frais se procurer une soirée vraiment amusante, on achètera des mirlitons (il est souvent nécessaire de coller une feuille de papier sur les devises). L'embouchure de cet instrument de musique est facile, tous pourront accompagner un air connu. Ces morceaux applaudis par tous, parce que tous y prennent part, seront entrecoupés par quelques-uns des amusements indiqués précédemment, ou même par quelques pièces de feu d'artifice de salon; la plus jolie pièce, l'*allumette japonaise*, coûte 0,25 c. la douzaine; on y joindra quelques pétards, deux petits serpents de pharaon de 0,25 c. pièce, deux vésuves de 0,30 c. chacun, un feu de bengale de 0,75 c., ou mieux un soleil à pluie d'or du même prix (chez Perreau fils, au *Paradis des enfants*, 156, rue de Rivoli).

𝔄. 𝔐. 𝔇. 𝔊.

Adresses de fournisseurs.

Ballons : Bance, rue Sainte-Croix-de-la-Bretonnerie, 38, Paris.

Balles (de toutes sortes) : Galy, rue de Blainville, 9.

Cerceaux, Échasses, Koumious : Guillou, rue Maubuée, 12.

Boules, Billes, Tonneaux et *Jeux de campagne* : Benoist et Gadner, rue des Francs-Bourgeois, 30; Lebon, avenue Montaigne.

Quilles (très-fortes) : rue Chapon, 33.

Grosses toupies en buis, entièrement en bois: Jagu, rue d'Auray, à Vannes; avec grosse tête en fer : Leroy, à Nantes.

Cordes à sauter : Pouillot, rue des Lombards, 17.

Fouets : Bouffinet, rue du Temple, 122, et Soupé, rue des Gravilliers, 60.

Patins : Reike et fils, rue Meslay, 11.

TABLE DES MATIÈRES.

GRANDS JEUX.

Ballon au camp. 1	Boucliers. 21
Ballon à la paume. 2	Petite guerre aux Boucliers. 23
Épervier. 3	Cerceaux. 25
Balle au chasseur. 5	Épervier aux Cerceaux. 27
Barreaux. 7	Barres aux Cerceaux. 29
Mère Garuche. 9	Baguette aux Cerceaux. 31
Mère Garuche à cloche-pied. 11	Échasses, Chasse, Bâtonnet. 33
Bonhomme. 12	Bataille à Échasses. 35
Vieille Mère Garuche. 12	Boule au camp à Échasses. 37
Barres. 13	Le Feu. 39
Barres campagne ou militaires. 14	Balle au Koumiou. 41
Balle au camp. 15	Boules. 43
Balle au rond. 17	Grosses Boules. 44
Chars. 19	Croquet. 45

JEUX D'ÉTÉ.

Le Serpent. 47	Marelle. 55
Le Pot. 47	Marelle des jours. 57
Le Triangle. 49	Marelle circulaire. 58
Le Blocus. 50	Galoche. 59
La Pyramide. 51	Bouchon. 60
Les Calots. 51	Quilles. 61
La Ligne. 52	Jeu de Siam. 62
Les Villes. 53	Chiquette. 63

JEUX DES PETITES RÉCRÉATIONS.

Chat perché. 65	Saute-Mouton aux Couronnes. 71
Chat coupé. 65	La Traversée. 73
Vise à trois pas. 67	Le Berger. 73
Saute-Mouton. 69	Le Rond. 75
Saute-Mouton aux Mouchoirs. 71	Le Moine. 75

Course.	75	Balle au Mur.	83
Garuche entre les dents.	77	Balle à la Palette.	83
L'Hirondelle.	79	Déchamade.	85
Quatre Coins.	79	Petits Ballons.	85
Garuche cachée.	80	Sabots.	87
Balle aux Pots.	81	Corde à sauter.	87

JEUX DE HANGAR.

Chat.	89	Balle en posture.	97
Chat à l'Anglaise.	89	Girouette.	95
Colin-Maillard à la Corde.	89	Chat et Souris.	99
Queue du Loup.	91	Chat et Souris les yeux bandés.	99
Bâtonnet ou Bouchenick.	91	Touche l'Ours.	101
Furet.	93	Gare la Garuche.	101
Sifflet.	94	Défenseurs.	103
Corde qu'on tire.	95	Colin-Maillard frileux.	103
Paquets ou Chat et Rat.	95	Loup et Berger.	104
Chat à Cloche-pied, Touche-bois, Touche-fer.	95	Colin-Maillard tranquille.	104
		Jeux d'Assiettes.	105
Balle à la riposte.	97		

COUP D'ŒIL COMPARATIF SUR LES JEUX.

Grandes récréations.	107	Jours de fêtes.	108
Petites récréations.	107	Avant Pâques.	108
Jours de pluie.	107	Après Pâques.	109
Tableau synoptique des jeux.	108		

SUPPLÉMENT.

I. Concours.

Course de vitesse.	113	Première variante du Pot cassé.	118
Course à perte d'haleine.	114	Deuxième variante du Pot cassé.	119
Course aux sacs.	115	Tir à la cible.	119
Course aux flambeaux.	116	Planche percée.	119
Course aux attelages.	116	Pomme mordue.	119
Course aux échasses.	116	Fil avalé.	120
Course aux bagues.	116	Écuelle.	120
Soupière suspendue.	117	Sauts.	120
Pot cassé.	117	Le saut de la brioche.	121

II. Neige et Glace.

Boules de neige.	122	Patinoires et Glissoires.	122

III. Petite Armée.

Organisation.	124	Théorie abrégée.	125
Manœuvres.	125	Revues.	127

IV. Jeux de Campagne.

Quilles sans quilles.	128	Jeu de l'Oiseau.	131
Boule roulée et Boule lancée.	128	Corps sans âme.	131
Anneaux à accrocher.	129	Sarbacane.	131
Tonneau.	129	Chemin de fer.	132
Billards de jardin.	129	Variante aérienne.	133
Jeu de Palets.	130		

V. Jeux Enfantins.

Brigands.	134	Voleurs à délivrer.	136
Brigands à la balle.	134	Imitation.	136
Les Animaux.	134	Pont d'Avignon.	137
Attelages.	135		

VI. Promenades et Congés.

Promenades.	139	La Main chaude.	141
Un mot du Criquet.	139	Pigeon-vole, Gages, la Sellette.	141
Deviner un nombre.	139	La Pincette.	142
Deviner deux nombres.	140	Variante plus intéressante.	142
Deviner un mot.	140	Le Singe.	143
Le Corbillon.	140	Mirlitons et Feu d'artifice de salon.	143
Un jour de sortie où il fait mauvais temps.	141		

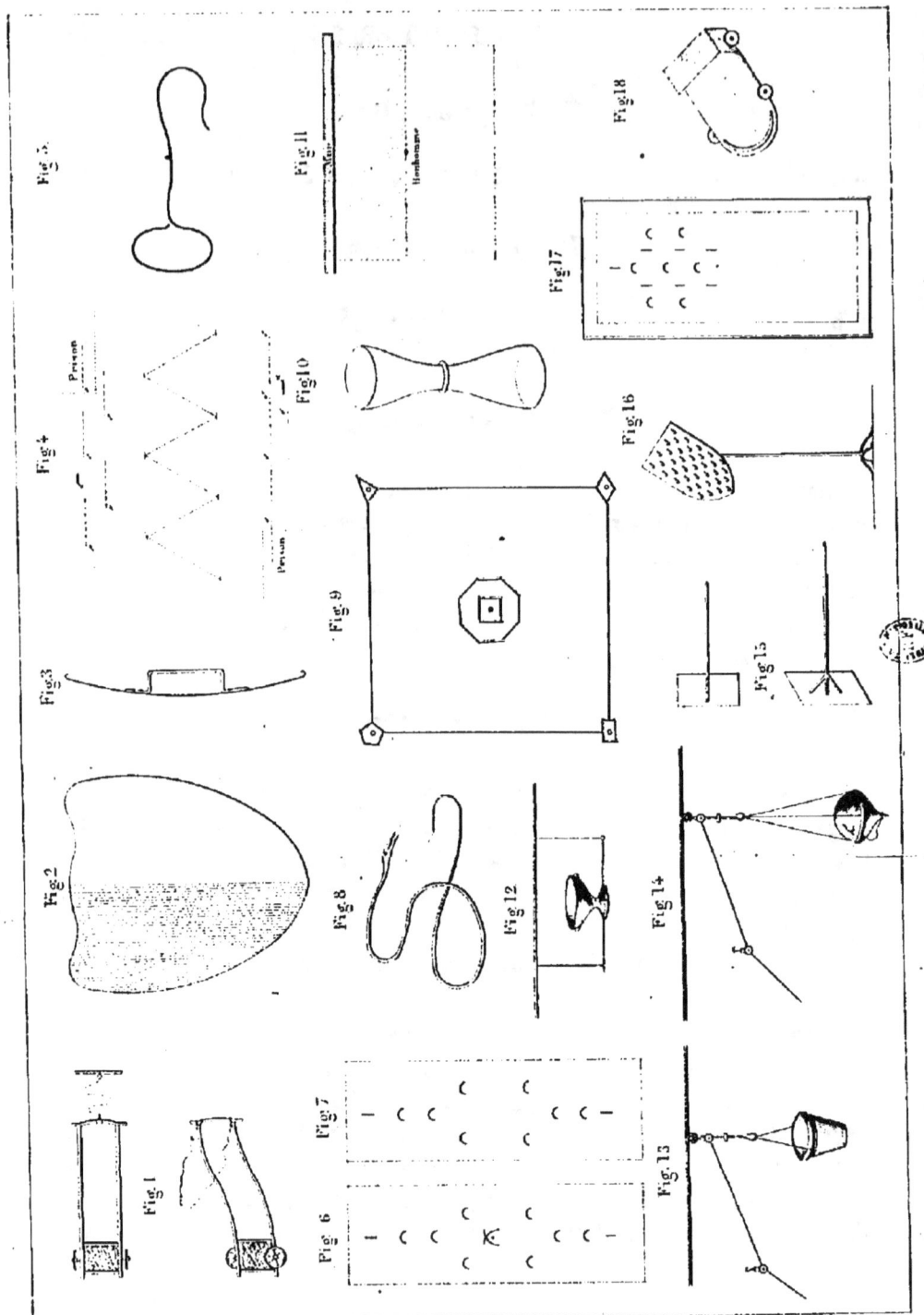

www.ingramcontent.com/pod-product-compliance
Lightning Source LLC
Chambersburg PA
CBHW071545220526
45469CB00003B/926